複層住宅格局規劃術

樓中樓、透天、獨棟設計必學，完勝空間限制

漂亮家居編輯部——著

CONTENT

專業諮詢設計公司

323 STUDIO
微信公眾號：323 STUDIO

i29 interior architects
i29.nl

Le House
www.le-house.vn

noa* network of architecture
www.noa.network

NOTHING DESIGN
www.nothingdesign.cn

Peny Hsieh x 源原設計
www.penyhsieh.com

Studio Okami Architects
www.studiookami.com

十穎設計
www.wnlidesign.com.tw

工一設計 One Work Design
oneworkdesign.com.tw

上海漫縵設計事務所（manmandesign）
微信公眾號：manman 漫缦

上海几言設計研究室
微信公眾號：上海几言设计研究室

云行空間建築設計
微信公眾號：云行空间建筑设计

北鷗設計
www.nordesign.tw

石坊空間設計研究
www.mdesign.com.tw

名津設計
微信公眾號：名津設計 CITÉ

吾隅設計
微信公眾號：WUYU201705

都市山葵／方瑋建築師事務所
www.urbanwasabi.com.tw

森境室內裝修設計
senjin-design.com

壹境築造
微信公眾號：壹境築造

廣州深點空間設計
微信公眾號：深點空間設計

懷特設計
www.white-interior.com

CHAPTER

1

複層住宅
常見問題

難題 1 單層面積小，格局分配過於緊繃

難題 2 無視成員需求的分層規劃

難題 3 樓梯位置不佳，阻礙動線、採光

難題 4 樓梯設計不當壓縮空間，更造成
畸零空間

難題 5 樓梯成敗筆，無法凸顯大宅尺度

難題 6 複層大宅挑高的必要性

難題 7 長型屋、地下室容易缺乏採光

難題 8 坪數大小失衡造成的格局難題

複層住宅可分為樓中樓、別墅兩種類型，樓中樓的特點在於上下樓的結構增加了空間垂直動線變化，別墅則是將平面發展的格局轉為立體化。然而，複層屋型通常都會面對幾種格局問題待解決，在在考驗設計者如何將生活所需之機能、居住者家庭成員的個別需求等，有條不紊地安排、置入。

單層面積小，格局分配過於緊繃

複層住宅如樓中樓、別墅的總面積雖說都不小，但因樓層分割，反而造成每一層的單層面積都不如單層大坪數來得大，若再加設樓梯、電梯的規劃，更壓縮到了單層平面的實際空間。尤其是獨棟別墅、雙併別墅或連棟別墅等，每個樓層分配到的面積更狹小。此外，當居住者家庭成員較少的時候，複層住宅也容易讓家人之間的互動降低。

常見破解手法

Tip ❶ 移除不必要隔間

複層住宅尤其別墅，容易因樓梯、電梯等規劃壓縮原先就不大的單層面積使用，因此設計時更要注意空間使用坪數的合理性。根據居住人口重新配置格局，運用開放式設計，盡可能減少過多隔間造成的零碎空間，能因視野廣度提升放大空間的效果。

Tip ❷ 將各項機能向上垂直延伸分配

複層住宅最大的特色在於平面轉為立體化，如果單層空間不足以擺下所有機能，像是公共空間的客餐廳、廚房等，可以依照居住者的使用習慣，將各項機能分層安排，再藉由流暢的水平與垂直動線串聯。單一樓層規劃大主臥空間，結合更衣室、衛浴等，並以開放式布局，也是發揮坪效的手法。

Tip ❸ 運用高度優勢打造空間開闊感

挑高，能在看似簡單實則充滿各種可能性的交錯設計中，拉大空間的視野，而且兼具實用價值，像是藉由打開，令原先各自獨立封閉的樓層關係得以串聯；或讓光線、空氣能自由上下流轉。可以選擇部分挑高，再藉由開放平面拉寬視覺感，創造空間層次。

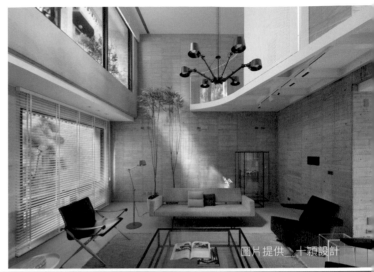

圖片提供__十穎設計

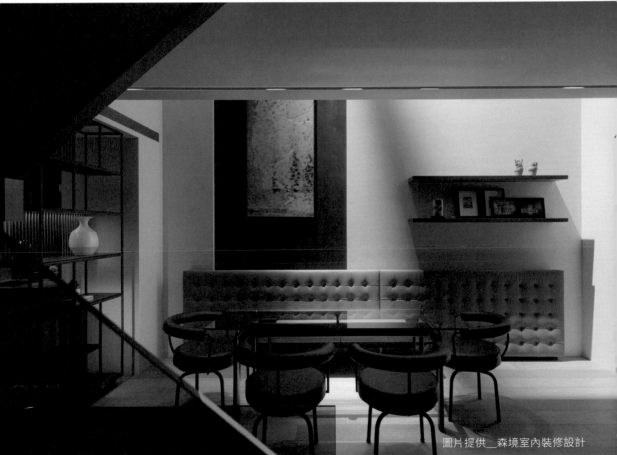

圖片提供__森境室內裝修設計

弧形空橋串起上下生活

有著三個小孩的五口之家，由平層搬入這棟 110 坪的六層樓透天別墅，屋主希望以家人為本，與孩子們一同成長。設計者鑒於複層住宅每個樓層容易各自獨立而切斷彼此的連結，因此於公共空間提供完善機能，讓家人習慣於此活動，維繫情感，私領域則回歸簡單的休憩使用。格局規劃上，一、二樓公區採用水平延伸及向上立面發展兩個向度，平面運用開放式設計從客廳延展至起居區，令兩側的光線與綠意能蔓延至長型基地的每一個角落；立面則以挑空貫穿並增加弧形空橋，串聯兩個樓層的互動。一樓樓梯前方改以木作包覆天花與壁面框出休憩起居室取代輕食廚房，留白處可以佈置聖誕樹，或是作為親子閱讀的學習角，賦予生活不同的想像。

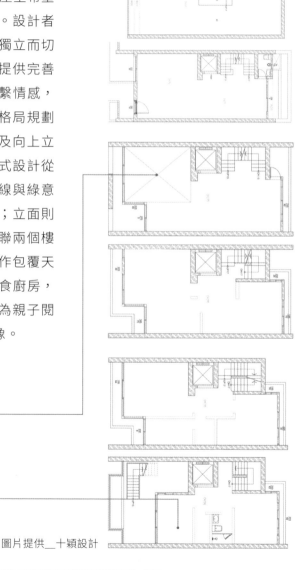

NG1 → 雖然總坪數有 110 坪，但分配到六層樓的空間後，單層面積顯得狹小。

NG2 → 六層樓透天別墅因樓層的切割，容易讓家人之間失去互動。

圖片提供＿十穎設計

DATA ｜ 室內坪數／110 坪 ｜ 類型／別墅 ｜ 居住成員／2 大人 3 小孩

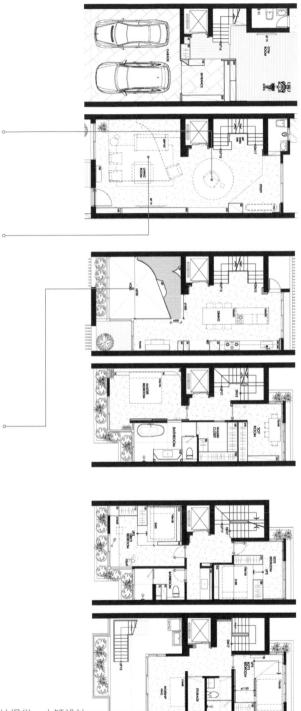

OK1 → 公區設計能滿足眾人的需求，私人空間則趨於簡單，讓人們能留在公共空間中活動。

OK2 → 一樓客廳採取挑空設計並增加弧形空橋，不僅大量引入採光與綠意，同時也串聯獨立兩個樓層的互動。

OK3 → 超過百坪的大坪數空間因為平分在六個樓層，單層面積並不大，透過在家人長期逗留的公區採取開放式與挑空設計，放大視覺尺度與開闊感。

圖片提供__十穎設計

無視成員需求的分層規劃

面對二、三代同堂，平層住宅設計會盡量將長輩房與小孩房、活動空間距離拉遠，以降低小孩吵鬧玩樂對老人家的影響。而在複層空間中，尤其以獨棟建築來說，越下層使用率越高，相對干擾也較多，一般適合將出入頻繁的成員使用空間規劃於此；若將淺眠怕打擾的家人放在這裡就不是很恰當。然而長輩身體機能漸漸退化，若長期上下樓非常不便，通常會將其寢臥安排在一樓，如何化解這樣的矛盾衝突，考驗格局的規劃。

常見破解手法

Tip ① 適當的樓層分割

一般來說，低樓層會安排公共空間，高樓層則是私密空間。但面對獨棟別墅多樓層，又是三代共居的住宅，有些設計師會選擇依據老中小三個年齡層向上遞減分配樓層，並且將一家人相聚的客廳、起居室等安排在中段樓層；或是將客廳安排在地下室，藉由樓層來消弭音量。

Tip ② 雙出入口、雙起居間

如果建築本身條件允許，設置兩道出入口，一道留給長輩、另一道提供其他家庭成員出入，能打造互不干擾的共居住宅。雙起居室、客廳也是可以規劃的方向，藉由增設多一處公共空間，令三代人能各自進行活動，並在用餐時再相聚到餐桌。

Tip ③ 每一層都創造家人共享空間

在透天住宅的規劃中，每個機能區塊都能享有較多坪數是多層住宅的優勢，藉此讓家人們互動的空間往臥室層延伸，使互動空間容易接觸，同時可以發展為孩子們的書房、泡茶泡咖啡的休閒區、運動空間等。

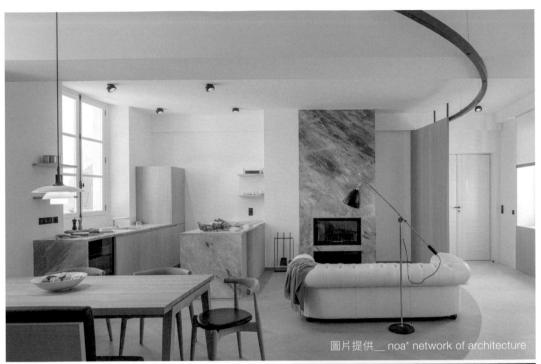

圖片提供＿ noa* network of architecture

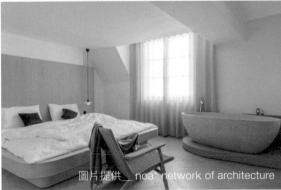

圖片提供＿ noa* network of architecture

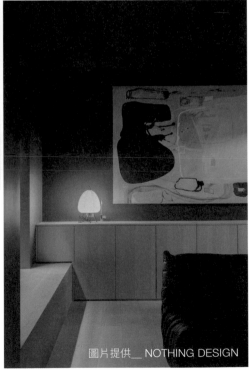

圖片提供＿ NOTHING DESIGN

拋開規矩，以圓弧塑空間新表情

　　這對義大利籍夫婦帶著小孩舉家遷至巴黎生活，然而室內空間雖然尺度不算小，但格局不方正，使用動線也受到影響。面對這間樓中樓、L 型格局的住宅，設計者從屋主身上取得鸚鵡螺作為靈感源，將其螺旋外殼化成空間中的圓弧曲線，先是用一道大圓弧圍塑出公領域，整合了玄關、客餐廳、廚房，再者用另一道小圓弧劃出客衛、洗衣房等位置，兩者串聯在平面上呈現如同 S 曲線般，突破生硬的量體組合。主臥、小孩房的設計線條則較為方正俐落，因小孩年紀還小，兩房採取緊鄰的形式，房門彼此連動，打開便隨時可以關照孩童情況，關上即可保有各自的隱私。閣樓則規劃一家人可以觀賞影音的視聽室，以及一間大套房形式的次臥，當小孩長大後也能遷移到此房生活。

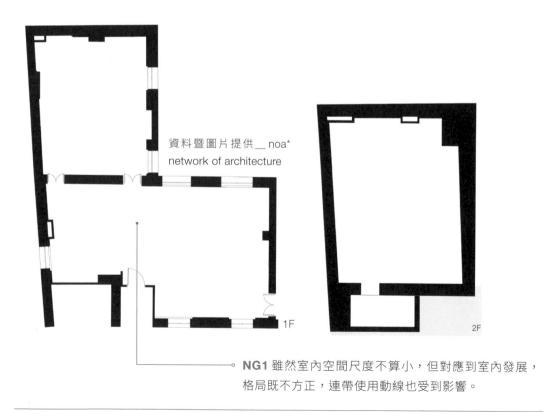

資料暨圖片提供＿ noa*
network of architecture

1F

2F

NG1 雖然室內空間尺度不算小，但對應到室內發展，格局既不方正，連帶使用動線也受到影響。

DATA	室內坪數／51 坪	類型／樓中樓	居住成員／2 大人 1 小孩

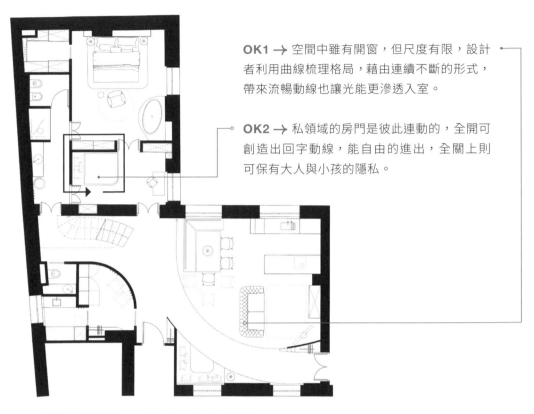

OK1 → 空間中雖有開窗，但尺度有限，設計者利用曲線梳理格局，藉由連續不斷的形式，帶來流暢動線也讓光能更滲透入室。

OK2 → 私領域的房門是彼此連動的，全開可創造出回字動線，能自由的進出，全關上則可保有大人與小孩的隱私。

資料暨圖片提供＿ noa* network of architecture

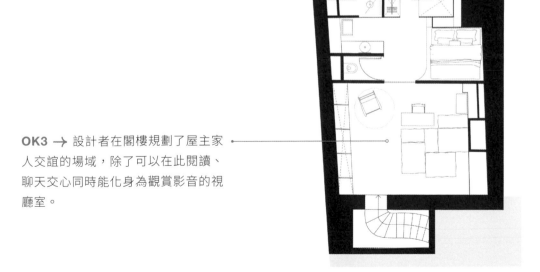

OK3 → 設計者在閣樓規劃了屋主家人交誼的場域，除了可以在此閱讀、聊天交心同時能化身為觀賞影音的視廳室。

樓梯位置不佳，阻礙動線、採光

　　既然是複層住宅，樓梯的位置勢必扮演重要的角色。複層空間中常遭遇樓梯橫擋，形成暗房與通風困難；或是樓梯在入門角落，造成光線差、與其他空間距離甚遠而動線不流暢；又或者樓梯佔據中間位置，因此切割整體空間，房間都變得很小等種種問題。樓梯作為串聯垂直動線的核心角色，一旦規劃不當，不僅影響動線、採光，更可能讓行走樓梯都是沉重的負擔。

常見破解手法

Tip ❶ 依照格局思考樓梯位置

一般上，會建議樓梯擺在空間角落，主要考量是由於複層空間單層面積較小，樓梯不居中能讓空間保有完整性，以最大限度展開公領域。設計樓梯時一定要考慮人與人、人與空間、空間與空間、光線與空氣的連結，思考這些環環相扣的關係後，再決定適合的形式、材質等元素。

Tip ❷ 單層坪數大，樓梯居中能集中動線

不過，對於單層坪數大的複層空間來說，樓梯居中反倒能發揮集中動線的效果，讓其肩負重新制定空間秩序的任務，藉此將空間利用一分為二，賦予豐富居家視角，也創造場景的多樣性。

Tip ❸ 懸空式樓梯不影響空間採光

若室內空間有限，在講究塑造視覺穿透性與節省空間的原則下，建議採用龍骨梯，也就是無垂直立面、扶手或選用鏤空，甚至是可透視的材料如玻璃作為階梯的垂直立面。也可以加入燈光設計，藉由間接性打光強化補足光源。

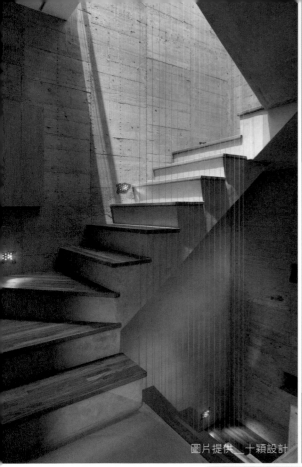

圖片提供＿十穎設計

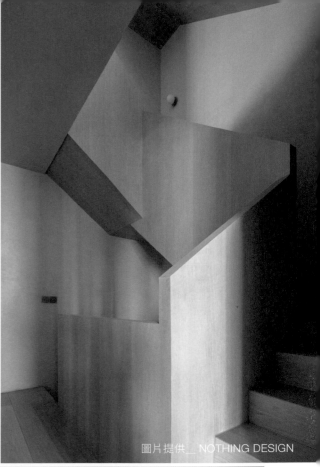

圖片提供＿ NOTHING DESIGN

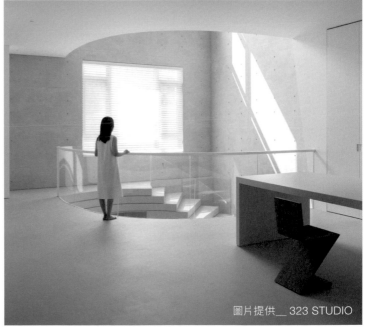

圖片提供＿ 323 STUDIO

樓梯設計不當壓縮空間，更造成畸零空間

當室內空間夠大時，樓梯造型就可以任意變化，不用受限於節省空間。但如果複層住宅單層空間坪數已經不大，選錯樓梯的形式，不但占據可用空間，甚至造成難以規劃的畸零角落。例如中南部獨棟透天厝常見一進門就是樓梯，破壞原本方正的格局，造成畸零空間；又或是早期都採水泥結構，讓樓梯笨重又顯得壓縮空間；有些ㄇ形迴轉梯設計不當，也比較浪費動線，並造成壓迫感。

常見破解手法

Tip ❶ 選擇較不佔空間的樓梯樣式

樓梯的樣式包括螺旋梯、直梯、中設轉折平台的剪刀梯等，其中螺旋梯所佔的體積最小，但上下較不方便，不適合家中有幼兒或老人來使用，須考量適宜踏階寬度避免危險。除此之外，樓梯的材質、有無扶手、結構等都會影響樓梯占據的空間與量體感。

Tip ❷ 善用樓梯畸零空間增加收納

若是梯間的面積不小，則可用來做收納空間，尤其是坪數普遍都不大的透天，把梯間做成儲藏室或是抽屜式收納最能發揮坪效。梯間做了簡單造景、搭配燈光設計，化為生活空間的一個單元，或是搭配裝飾效果極高的門片設計，讓梯間化身為美麗的角落端景，更具特色。

Tip ❸ 結合其他機能

樓梯不一定只能是串聯垂直動線的角色，它也可以加入其他複合式機能賦予不同的面貌，像是一旁融入書牆或樓梯縫隙用書櫃填補、將樓梯側邊結合櫃體，兼作展示空間等都是常見的手法。

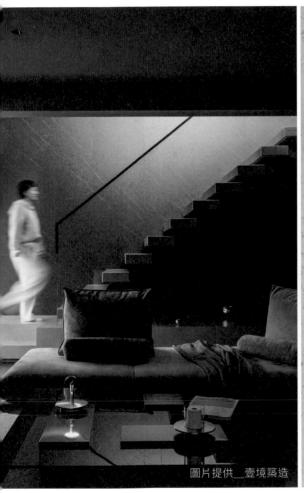

圖片提供＿壹境築造

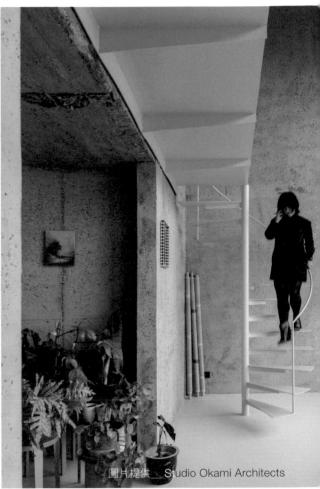

圖片提供＿ Studio Okami Architects

樓梯成敗筆，無法凸顯大宅尺度

大坪數住宅在實用性外，更著重格調與生活態度的鋪陳與展現，複層大坪數住宅也是如此。如果一個複層住宅材質、格局都大氣，鋪以藝術品陳設，樓梯卻顯得小氣、缺乏採光且十分幽暗，將會成為空間中的敗筆。作為上下串聯重點的樓梯，藉由好的設計能更加吸睛，但如何能不阻礙動線，跟格局融為一體，令其不單只是連接樓層的量體，而是空間裝飾的一部分，是設計師的一大考驗。

常見破解手法

Tip ❶ 搭配挑高設計，空間更放大開闊

將樓梯設置在家中動線與視線必經的樞紐，以挑高設計或伴隨天井，搭配驚豔的造型，讓樓梯藉此貫穿挑高區，穿透式設計打造大器質感。再加上樓梯間上下開窗，使得樓梯、室內光線十分充沛明亮，帶入陽光溫暖宜人的感覺。

Tip ❷ 材質的搭配，可輕巧俐落，也能豪華氣派

踏階、扶手、梯座結構，運用木料、鐵件、玻璃、石材等多樣性材質，搭配燈光設計與空間布局，能讓樓梯成為空間的主角。樓梯的造型可以變化無窮，像是極簡線條、懸浮效果、轉折蜿蜒……等，大理石踏面搭配雕花扶手、圓弧結構呈現華麗古典的氛圍；直接外露結構的鋼構梯打造現代工業感；巨型雕塑的迴旋梯，則給人豪華氣派的視覺印象。

Tip ❸ 強化設計突顯美感，打造立體雕塑裝置

別墅裡的樓梯量體不小，設計師會加以著墨，以重新塑形、強化設計等方式，讓樓梯宛如雕塑品一般，或者留心於天井和開窗，讓梯間收進了黎明到日落的光影變化，展現專屬於樓梯的另類美感。

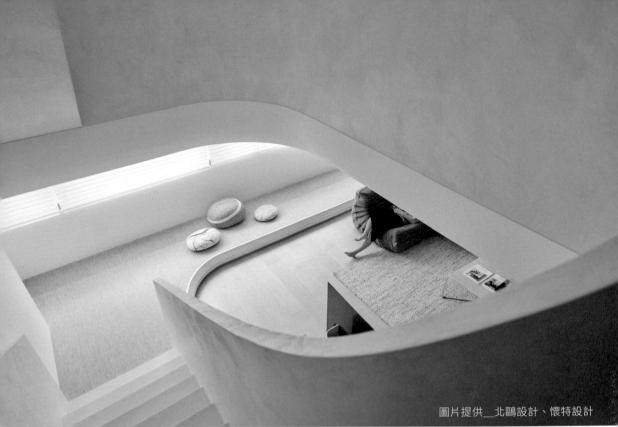

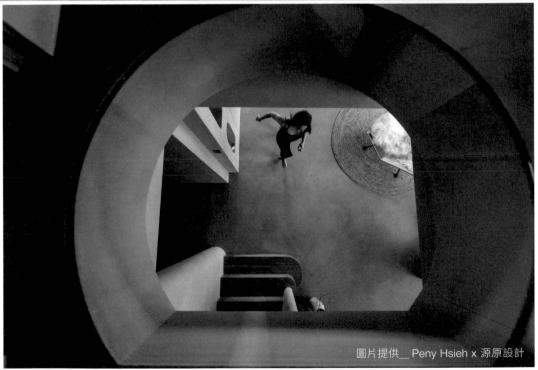

樓梯結合愛書、藏品，成為家中最美的裝飾

　　這間名為「Home for the Arts」的住宅座落在荷蘭阿姆斯特丹北部的舊工業區裡，原空間既無固定隔牆、更無規劃，唯有挑高是一大優勢。屋主夫婦除了擁有大量藏書，還有許多繪畫、雕塑等創作品，如何讓這些藏品獲得良好的展示，是一大課題。由於空間擁有挑高優勢，設計師便決定將雙挑高收納兼展示櫃矗立其中，它不僅貫穿立面，也開啟了格局配置的走向。自大型櫃體再延伸出複層形式，上下樓層分別定調為公私領域，櫃體後方藏了通往2樓的樓梯，清楚區分生活動線，不怕受到干擾。由於空間向陽帶就在格局的前後兩側，設計者盡可能以開放形式布局，好讓光線能布滿全室。

圖片提供__ i29 interior architects

NG1 → 原空間為單層，唯有挑高是優勢。

| **DATA** | 室內坪數／54 坪 | 類型／樓中樓 | 居住成員／2 大人 |

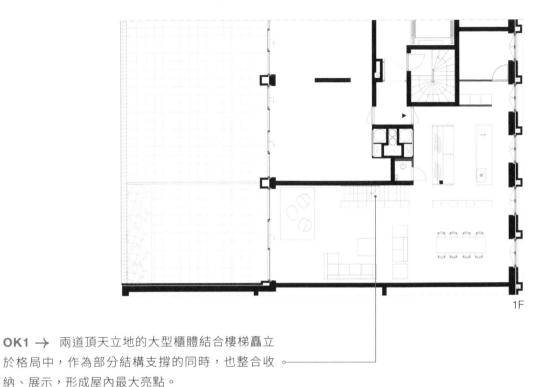

1F

OK1 → 兩道頂天立地的大型櫃體結合樓梯矗立於格局中,作為部分結構支撐的同時,也整合收納、展示,形成屋內最大亮點。

圖片提供__ i29 interior architects

OK2 → 善用挑高優勢,以複層形式來創造超值效益,有效分配兩層樓的樓高,不會有太低不好使用的窘境。

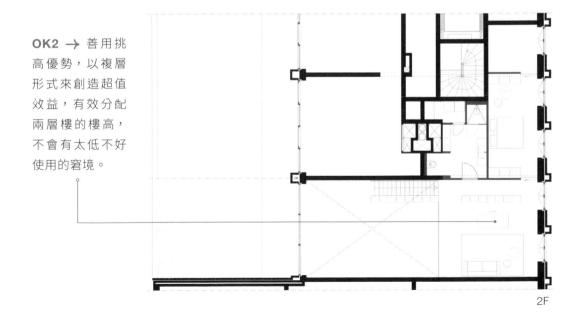

2F

複層大宅挑高的必要性

樓中樓、別墅一定要挑高、挑空嗎？複層住宅，尤其多樓層的透天最常見的狀況就是在一樓不知道樓上有沒有人在，讓家人的互動性變弱，長時間下來無形中造成親情淡薄；又或是地下室或空間缺乏採光；抑或是單層面積小帶來壓迫感。而這些狀況，都有機會透過挑高來解決。挑高源自於對空間的渴望，雖然相對需要付出一些坪數，但挑高空間能讓住在這裡的人，身心獲得調節與紓壓。

常見破解手法

Tip ❶ 鏤空設計串聯各個樓層的關係

複層住宅常有上下樓層呈現各自分離的狀況，藉由適時地打開其中一個空間的樓板，或減少不必要的樓板，創造出無形的垂直力量，讓上下樓層變得連貫，還兼具擴張空間的作用。像是樓梯搭配挑空設計，也能創造出有如內玄關的空間，能讓身處不同樓層的家人，感知到不同樓層的狀況。

Tip ❷ 不把空間做滿，展現大尺度空間優勢

複層空間擁有的大尺度空間優勢，有足夠的空間來消化所需的機能需求，更能展現豪宅氣度。因此在格局規劃上，建議不需要將空間做滿，反而應注意動線的規劃，如何串聯至客、餐廳，甚至二樓的私密空間更為流暢，而挑高、大開窗的設計也容易營造出獨有的氣派質感。

Tip ❸ 輔以垂吊式元素運用，上下創造一體感

垂直元素是複層住宅與平層住宅最大的優勢與不同，如果有鏤空的挑高區域，輔以垂吊式燈具、立面元素的延伸運用，由挑高空間流洩而下，能讓上下端連結更為緊密，產生一體感。

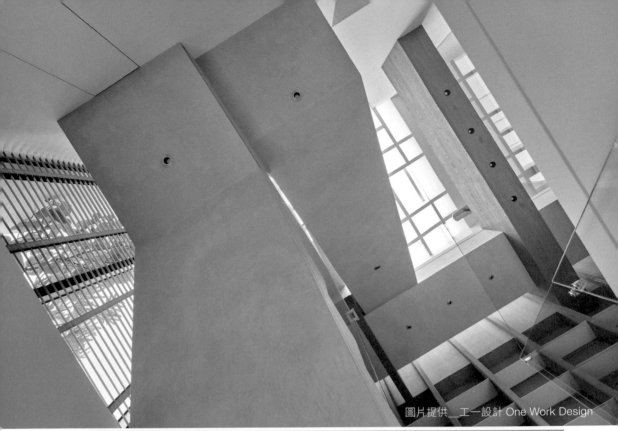

圖片提供__工一設計 One Work Design

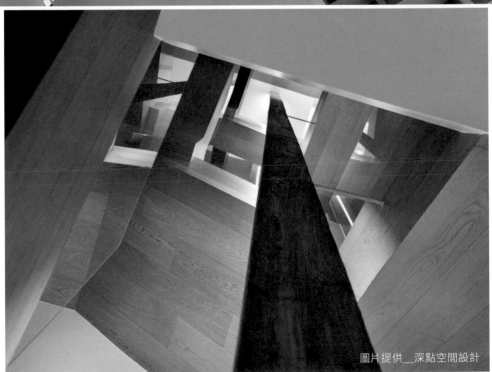

圖片提供__深點空間設計

27

長型屋、地下室容易缺乏採光

台灣常見狹長型的房子，往往左右鄰房，只有前後有些許採光條件，若空間格局配置不當，如三房二廳集中於一個樓層，繁瑣隔間便容易阻擋光線與空氣的流動，使得每個房間都是暗房。複層住宅中也容易碰到地下室空間，一般都會有先天性的採光問題，過於陰暗、無從引光，只能淪為儲藏空間使用。

常見破解手法

Tip ❶ 活用天窗、天井元素

天井是由上引導天光進入屋內的最好管道，許多透天房子多半也有預留天井的位置，沒有的話也可以藉由拆除部分樓板，留出一道開口形成天井，並搭配玻璃材質，引入自然光，更能通風、提升對流。室內規劃天井時，要留意視空間規模決定開口大小，像是樓層較多、坪數較大，天窗的開口理當隨著變大。

Tip ❷ 依照採光布局平面

進行格局配置時，注意光、氣流與空間的關係，有時候僅是移除一道門、一面牆，光線便能投入到室內更深處。布局時留意行經的方向，讓人、光、空氣不須轉彎、受阻，也可以利用滑門等彈性設計，不使用時全然敞開，讓陽光更全然地由外滲透室內空間。

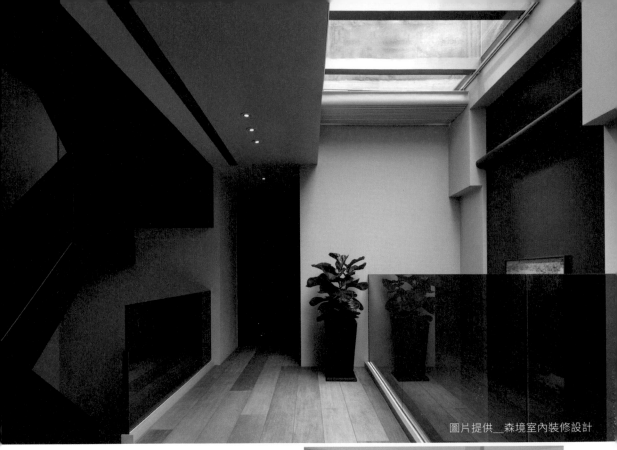

圖片提供＿森境室內裝修設計

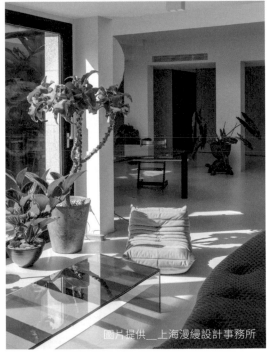

圖片提供＿上海漫縵設計事務所

開天窗引日光，達到現實與理想的平衡

命名為「光之漫遊」的五層樓住宅設計案是一個追光的過程，僅有前後採光的長形空間，加上樓梯結構與鄰棟相連都是聯排別墅的建築特質，如何引導光線進入昏暗的中段空間便成為空間設計的主軸。雖然變更樓梯位置在進光處是理想的設計，但較長的施工時間過程卻可能影響鄰居的生活，因此設計師從各層面權衡考量後決定維持原有樓梯位置，僅重新調整材質和顏色呼應整體風格，引光的角色就交給五樓樓板的天窗設計，讓光線從頂層透過天井垂直層層灑落至二樓，彌補中段原本不足的問題，一樓則藉由落地窗及穿透展示櫃讓光線前後穿透，使整體空間都能沐浴在陽光之中。

NG1 → 長形空間僅前後有採光。

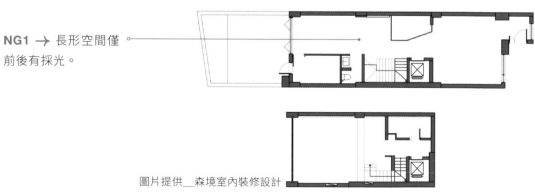

圖片提供＿森境室內裝修設計

DATA	室內坪數／120 坪	類型／別墅	居住成員／2 大人 1 小孩

OK1 → 從整體居住思考,保留原始樓梯位置不更動以連接垂直動線。並在頂層開設天窗及天井讓光線向下串聯樓層,同時提升中段空間的明亮度。

OK2 → 公領域利用前後落地窗帶入自然光,結合打開空間和穿透櫃體讓光線得以延續。

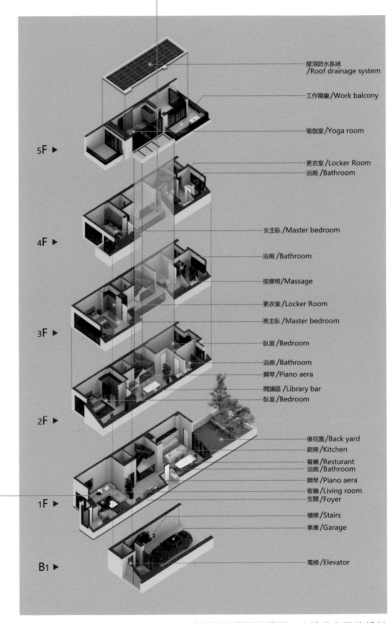

屋頂防水系統 /Roof drainage system

工作陽臺 /Work balcony

瑜伽室 /Yoga room

5F ▶

更衣室 /Locker Room
浴廁 /Bathroom

女主臥 /Master bedroom

4F ▶

浴廁 /Bathroom

按摩椅 /Massage

更衣室 /Locker Room

男主臥 /Master bedroom

3F ▶

臥室 /Bedroom

浴廁 /Bathroom
鋼琴 /Piano aera
閱讀區 /Library bar
臥室 /Bedroom

2F ▶

後花園 /Back yard
廚房 /Kitchen
餐廳 /Resturant
浴廁 /Bathroom
鋼琴 /Piano aera
客廳 /Living room
玄關 /Foyer

1F ▶

樓梯 /Stairs
車庫 /Garage

B1 ▶

電梯 /Elevator

空間設計暨圖片提供__森境室內裝修設計

坪數大小失衡造成的格局難題

一般規劃複層住宅時,低樓層會安排公共廳區,高樓層則是私領域臥房。然而樓中樓偶爾會碰到下層空間小、上層空間大的情況;或是有些樓中樓最上層是頂樓空間,雖然坪數可能沒有下層空間大,但擁有絕佳的視野美景。若依照習慣將下層規劃作為公共廳區,反倒無法享受最好的光線與景致,且將三房配置在上層坪數也略小,每一個房間分配到的空間有限。

常見破解手法

Tip ❶ 樓層分配沒有絕對關係

面對上下坪數不一致的格局,有時候將上、下樓層屬性翻轉,能讓公共區域遼闊明亮,而私領域也能獲得完整配置。當全家人最常使用的客廳來到頂樓空間,能跟露台連成一氣,盡情享受高樓美景與日光。也有設計師會將公共廳區分散在不同樓層,如下層是廚房、餐廳,上層是緊鄰主臥的起居室、工作空間,讓日常使用更順暢。

Tip ❷ 將各個機能拆分,再分層布局

規劃複層住宅的格局時,可以先將各個機能拆開,視為獨立的模塊,再依照空間大小、居住者的需求,在保留適當動線寬度的情況下一一分配在不同樓層中,能為屋主塑造出更有餘韻的使用尺度。分層設計是複層住宅相較一般住宅最大的優勢,應妥善運用,以此發揮。

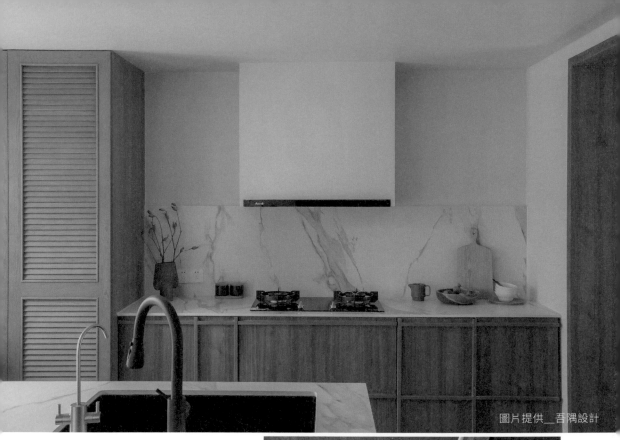

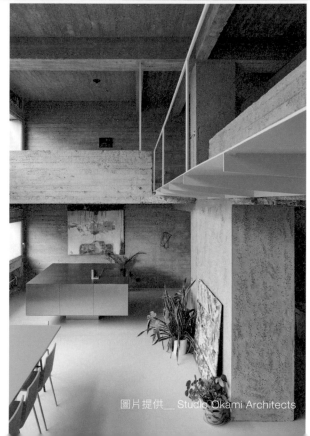

CHAPTER
2
複層住宅設計
必知觀念

Concept 1 格局／**Concept 2** 串聯／**Concept 3** 採光／**Concept 4** 對話

複層式住宅在結構上突破了水平方向的限制，利用垂直重疊提升可用面積，家的用途也更廣。當格局走向立體化，皆必須面對單層面積有限、還有上下樓層等問題，設計上如何兼顧獨立、隱私，以及和家人之間的互動，同時又不會因機能的納入限縮了生活空間，在在考驗設計師的功力。本章提供複層住宅設計必知觀念搭配精彩國內外案例，闢出複層住宅新局面。

1

格 局

Point 1　複層的分配

樓中樓又稱為複層、複式、躍層住宅，由上下兩層組成並以樓梯相連。規劃可從挑高、分層角度做思考，結合拆除隔間、打開場域，讓室內橫向與縱向的布局可以相互串接，也能展現家的變化度。

01 公私領域的清楚界定

樓中樓住宅讓空間從平層走向複層，可用地帶明顯變多，因此在規劃上會巧用上下分層做領域的重新分配，一來生活機能不會全擠在同一層，既縮限了使用，也無法發揮複層的坪數效益；二來分層可以讓公與私的生活機能層次更分明，同時也能做到大人和孩子各私密空間的分離。不過樓中樓空間選擇比例若拿捏不當，容易出現界線模糊、無法聚焦的問題，甚至反過來使空間顯得壓迫侷促。精準的格局分割、比例的拿捏，能創造出具舒適感的生活空間，再藉由減少設計單元的方式，凸顯空間尺度。

運用樓梯劃分公共空間與私密空間，是複層常用的手法。圖片提供＿北鷗設計、懷特設計

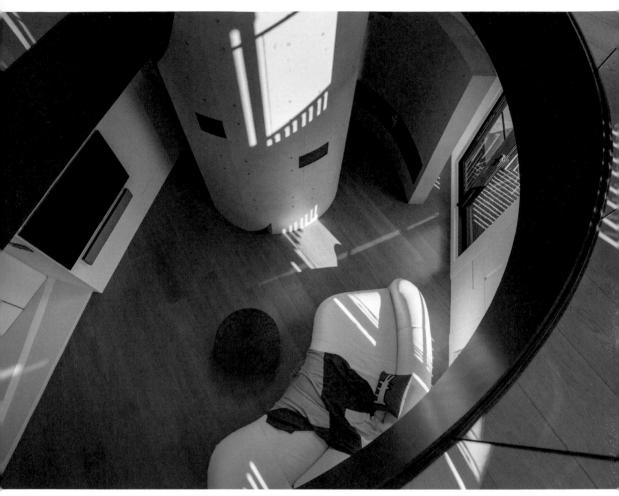

大坪數空間首重氣勢，從格局動線規劃開始就要啟動。圖片提供＿石坊空間設計研究

O2 敞開格局，增加灰色過渡地帶

同樣是大坪數而言，相較更多樓層的透天，樓中樓空間單層坪數更有餘韻。大坪數空間首重氣勢，從格局動線規劃開始就要啟動。傳統常以隔間牆區分不同機能場域，然而這樣的格局顯得不夠氣派，也限縮生活餘韻感。想展現大坪數寬敞視覺，建議將重社交功能的公共空間做開放式設計，並以一字型、回字型動線布局次空間。平面上適當留白，能讓進退有據，製造出層次感及視覺焦點。小坪數因重視坪效，空間與空間的連結直球對決，但到了大坪數，藉由在空間轉角增加灰色過渡地帶，能挹注呼吸的餘裕，並在格局轉換上營造出大氣、高級感。

運用挑高手法，讓原先分割的樓層與樓層之間產生交流，光、風、空氣也能自由流通。圖片提供＿名津設計

03 樓層場域的屬性沒有一定

傳統上，無論 3 米 6 的夾層屋或是 4 米 2 以上的樓中樓，樓下的空間高度通常都會比樓上高，因此會選擇將公共空間放置在樓下，講究隱私的空間放置樓上。不過，有些樓中樓最上層其實是頂樓空間，擁有絕佳的視野美景，但坪數卻沒有下層空間大，然而過去大家還是習慣將下層規劃作為公共廳區，反倒無法享受最好的光線與景致。其實樓層場域的屬性沒有一定，打破傳統思維，將公共空間與私領域位置對調，為居住者創造更舒適的生活環境。

Point 2　多樓層的分配

獨棟住宅、別墅、透天最大特點在於擁有自有天地的空間。相較於樓中樓，這些空間的格局又更立體化，將住宅的各種配置分散到各個樓層。規劃時掌握分層要領，讓空間兼具獨立、隱私和彈性，同時又具備交流場域，在使用上不會感到被空間綑綁，能更自由自在。

01 格局立體化、樓層機能獨立化

透天、獨棟的格局屬於向上發展的立體屋型，相較於單層大坪數，可將不同機能需求分散在各個樓層，滿足生活的不同面向。若家裡有長輩同住，多半會將長輩房安排於低樓層，以減少上下樓的不便性；有需要照顧孩童，則會將小孩房與主臥室配置在同一樓層，以利日常照養；至於個人的興趣、喜好，建議安排於底層、地下室，可避免影響到其他家人的生活品質。除了透過分層、分區滿足個人需求和隱私外，規劃上也會深化情感交流這一部分，藉由打造一處核心公領域，讓一家大小都能在這互動交流、凝聚情感。

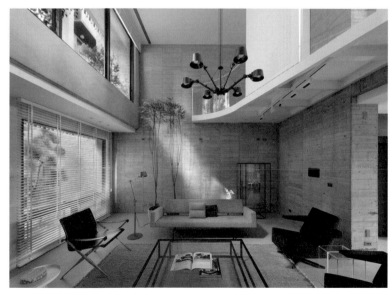

運用水平延伸及向上立面發展兩個向度，平面以開放式設計延展客廳，立面則以挑空貫穿一、二樓串聯起兩個樓層的互動。圖片提供＿十穎設計

Idea 1　低樓層規劃公共空間

通常格局配置的規劃考量，是以低樓層作為公共用途的客、餐廳，甚至於將餐廳配置於地下一樓，二樓以上則為臥房或生活起居區。

Idea 2 高樓層為私密空間

在私密空間規劃上，較值得一提的是，講究舒適空間的別墅屋主，通常會將主臥室的格局擴大為擁有單一樓層空間，打造為結合睡眠區、更衣室、主衛浴和起居室的大主臥空間，盡量減少不必要的隔間，既獨立、有隱私同時又氣派。不過，有些人認為主臥套房應該規劃於最上層以凸顯尊貴性，也有人覺得應以使用方便的角度來考量，如二樓空間不論向上或向下都屬於較佳位置，該如何規劃就看業主的需求。

Idea 3 停車空間規劃

獨棟獨院的透天別墅，提供私人停車空間是一大特色，停車方式、車庫設計也會因建案規劃有所不同，例如前院停車或後進式停車等，設計時也要考量車位數量是否足夠家人使用？是否需要因應宴客需求？一般來說，建築物面寬 4.8 米以上，可勉強並排 2 部車。

Idea 4 機能相近者集中在同一樓層

為了使用方便，建議將機能相同的空間集中於同一樓層，如客廳、餐廳及廚房等聚會活動的空間，最好安排在一起，避免活動進行中爬上爬下。

如果家中有小孩需要照顧，一般上會將主臥與小孩房安排在同一樓層。圖片提供＿ NOTHING DESIGN

02 依使用者需求分層規劃

住宅空間，勢必要以人為本，充分考量居住成員的需求，這也影響到格局的規劃。除了透過分層、分區滿足個人需求和隱私外，規劃上也切記深化情感交流這一部分，藉由打造一處核心公領域，讓一家大小都能在這互動交流、凝聚情感。

Idea 1 依生活作息分配

家中有長輩同住，孝親房多半安排在低樓層，儘量減少上下樓的不便性，但也有考慮低樓層多半為公共空間，怕影響到長輩生活作息，而將長輩房轉移至高樓層， 搭配電梯設計提高上下樓方便性。在有小孩或幼兒的情況下，便需要在主臥附近規劃小孩房。另外如果男女主人生活喜好明確且有需求，也可以為他們各自規劃獨立的寢臥樓層。

Idea 2 依場域特性分配

若屋主喜好與親友相聚，有卡拉 OK、麻將，或是健身、家庭劇院等需求，建議配置在遠離臥房的區塊如底樓、地下室，並加強空間的隔音等級，歡樂時刻更能無後顧之憂。

將客廳定位為多功能室，放置在地下二樓，降低對家庭成員的干擾。圖片提供＿深點空間設計

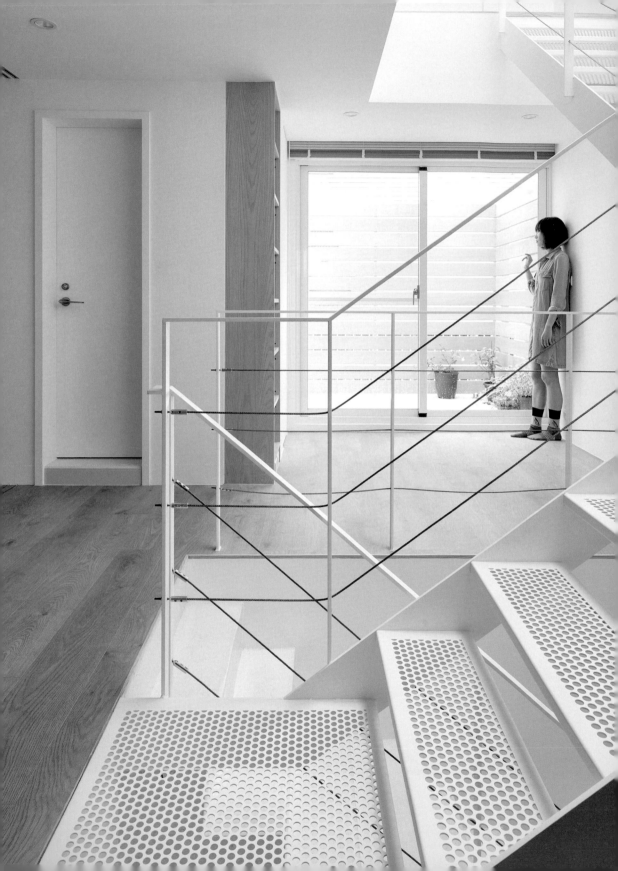

CASE STUDY / 01

老屋再生，創造三代共融的透亮家屋

外表潔白的共聚之家，座落於台南市中心的老城區巷弄內，簡約的外型與獨特的量體造型，豐富了街廓的樣貌。年約 40 歲的業主離家數年後，帶著一家四口返回老家，重新與年邁的父親一同居住。40 年的歲月對乘載業主記憶的大房子狀態造成影響，早年生活時空下的思維，像是為了追求房間數而隔出的多個房間，與為了爭取空間外推的區域，加上老舊的設備，都與現代生活所需的機能不符，都市山葵／方瑋建築師事務所建築師方瑋，接下整建並活化空間的任務，在現有的基地完成建物改建，並規劃出一個老中小三代能共同生活與成長的居家空間。

探討居住議題，拿捏居住尺度

共聚之家的基地僅有 6 米的寬度，換算下來每層的空間僅剩 16 坪多，如何將不同屬性的空間組合，並滿足一家三代 5 口人的需求則是挑戰之處。方瑋指出，如何拿捏一家人的「分與合」，創造讓每一個人都能感受到舒適與自在的尺度，是本案最重要的命題。讓業主兩個分別為 5 歲的雙胞胎女兒與父母分層居住，是共聚之家內部以世代區分居住樓層的決定性因素。由於單層面積有限，若將父母與小孩的起居空間劃為同一樓層，將限縮一家五口的生活尺度。

最終共聚之家由下而上的空間，依據老中小三個年齡層向上遞減而居。一樓空間作為廚房、客廳，與爺爺的臥室；二樓空間作為夫妻兩人的主臥，以及可一家相聚的榻榻米起居室、大浴室；三樓考量小孩不同階段的成長，可能會面臨求學、離家等變化在規劃時採具有彈性的設計手法，增添空間未來的利用性。這樣的分層規劃，使一家人就像大樓中居住於不同樓層的住戶，不僅可以保有各自獨立的生活空間，每層也有可供其他家庭成員來訪逗留的公共區域。

Home Data

坪數／60.5 坪
類型／透天住宅
地點／台灣 · 台南
住戶／3 大人 2 小孩
建材／混凝土、鋼構、玻璃、實木

文、整理__程加敏　設計暨圖片資料提供__都市山葵／方瑋建築師事務所　攝影__ Studio Millspace_ 畢空間工作室

1 格局丨 **拆組長輩生活的重要元素，一一布局於一樓** ●

設計團隊將公共空間內的重要元素拆開後，分別配置在各個
樓面，一樓空間涵蓋餐廳、廚房、業主父親臥室，滿足長輩
生活所需，每天三餐也不用爬上爬下。

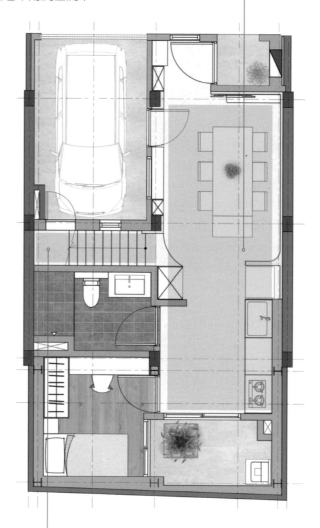

2 串聯＋採光丨 **以沖孔板打造樓梯，讓光得以延伸**

房屋上方的天窗使室內空間更加透亮，樓梯則特別制定
45％的穿孔率，確保光線能向下延伸。

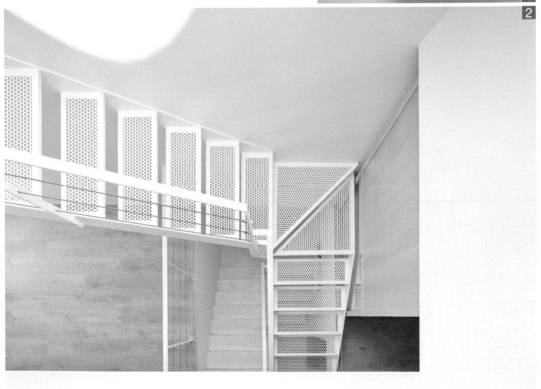

③ 格局 | **以起居室維繫空間主軸**

藉由水平的劃分，各個層面形成符合居住者所需的獨立
空間。而二樓的起居室肩負維繫一家人的互動的關鍵角
色，因此修飾結構梁提升空間感，讓人更能久待，並且
為了避免擺放傢具顯得侷促，抬高空間採榻榻米設計，
也形塑寧靜、療癒的氛圍。

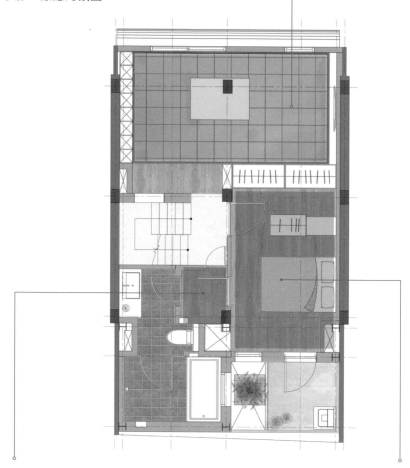

④ 格局＋串聯 | **雙動線，通往衛浴更輕鬆**

衛浴雖然設置於主臥內，但其他家人需要使用
時，仍可透過一道 40 公分寬的捷徑小門通行，
而不用穿過主臥。

⑤ 格局＋採光 | **依照座向配置臥室位置**

主臥面朝南方，可將充足的戶外光線透過陽台
導入室內。

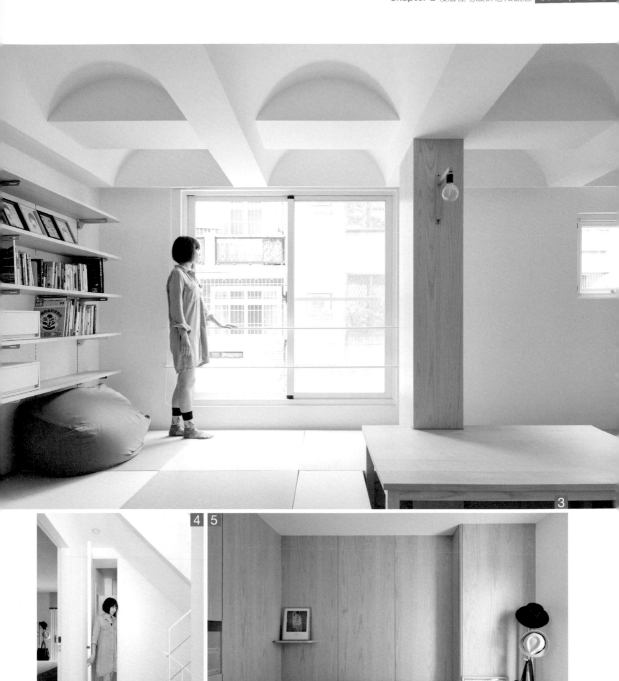

6 串聯 | **以拉門保留空間的使用彈性** •━━━

三樓空間為女孩們的小天地，利用兩個不同方向的拉門，自由變換空間的型態，滿足多元使用需求。另外，拉門採用一半玻璃的材質，藉此將更多光源引入。

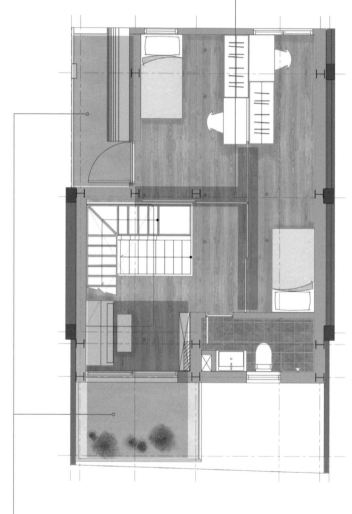

7 格局 | **每層都留有陽台空間**

分層規劃的同時，設計者也細心在每一層都規劃能沐浴陽光的露台、陽台空間，讓居住者能隨時走向戶外。

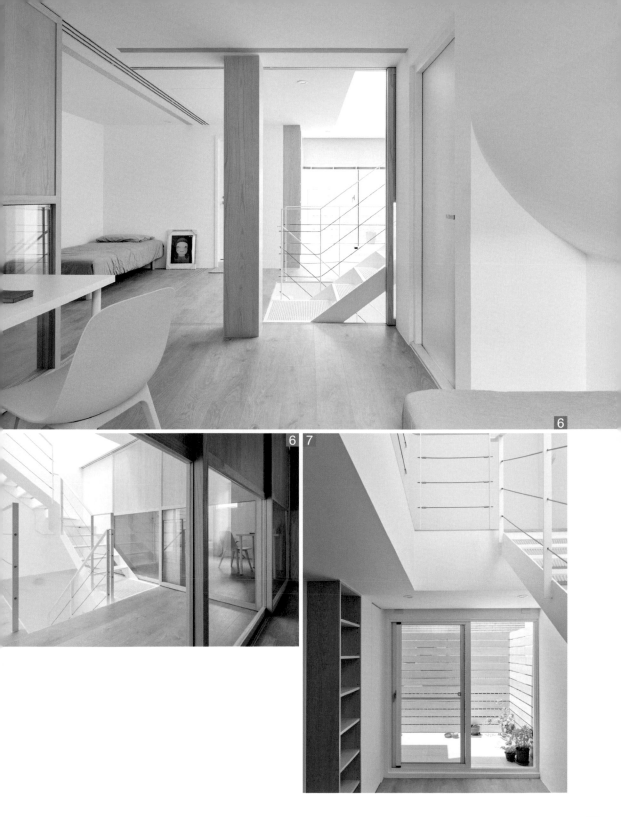

6

6 7

8 格局 ｜ 留白空間創造各種可能

設計者在屋頂設計了一處半圓型天窗，藉此營造
出明亮、舒適、溫馨的室內空間。而規劃在四樓
的閣樓空間，為一家人的相聚共聚多提供了一個
選擇，也能在此藉由天窗感知陽光的變化。

9 尺度 ｜ 退縮空間卻讓房子更加立體

由建物外觀可見設計師在外型上使用了不等
量的弧線，使建築向內退縮。

RF / 陽光露台、設備空間

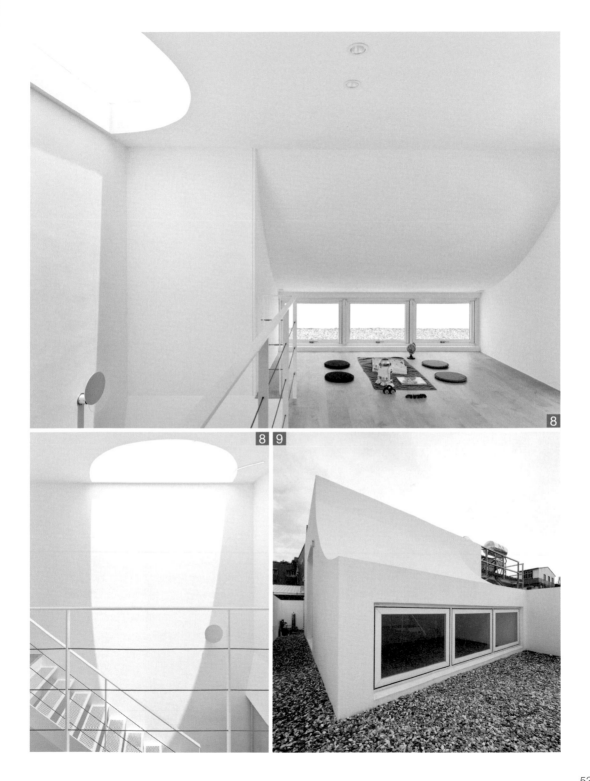

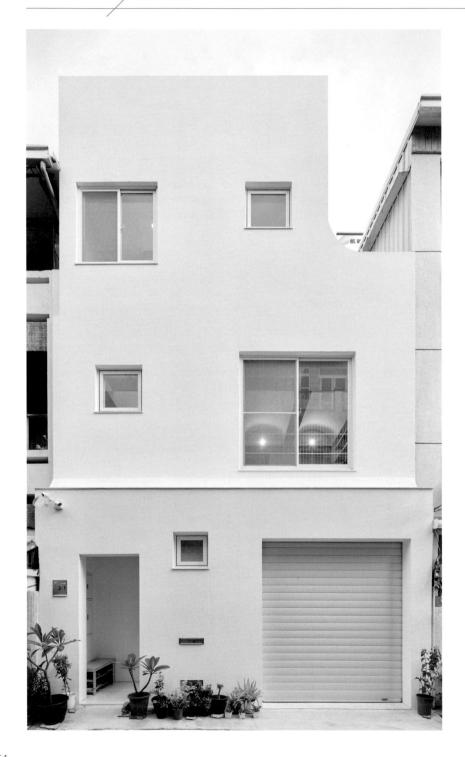

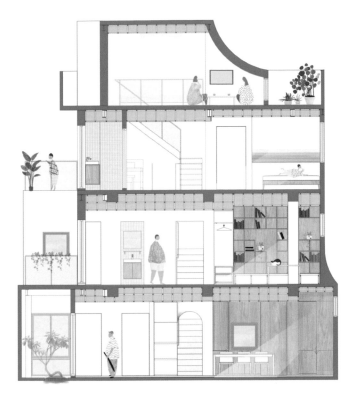
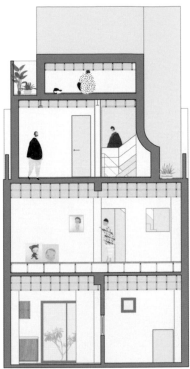

<div>
PLUS／

複層住宅設計思考
</div>

改建前的共聚之家，是台灣常見的連排住宅，狹長的屋型限縮採光的來源，「寬敞明亮」則是業主找上門時，最亟欲改善的重點。英文名為「JJJ House」的共聚之家，若從外觀的不同角度觀察，即可發現 3 個不同高度、大小與角度的 J 型弧線，不同於一般的透天厝只有一個面，設計者以 3 個 J 向內退縮的作法，看似犧牲了可建造的空間，卻使房子顯得更加立體，以結構牆體為界線，內外之間透過窗戶的控制，使建物、居住者與巷弄產生新的對話關係。此舉也維持了巷弄內的親切尺度，多了一層照顧人行空間，考慮街道與人感受的溫柔思考。

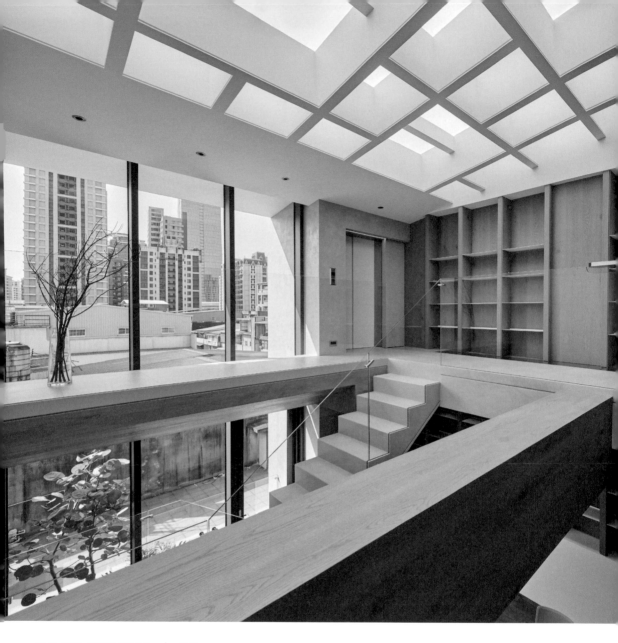

錯層挑空打破垂直樓層，連結家人關係

屋主決定翻新位於新莊的老家,提出基本生活需求之後,希望設計師能透過創意思維給予不同的生活想像,然而早期的狹長型透天住宅,除了採光問題需要解決之外,設計師認為,複層空間最重要的是找到家人之間的連結。由夫妻倆加兩位小男孩組成的小家庭居住在 5 層樓裡,如果空間分配不當容易產生疏離感,於是設計帶入早期三合院的概念重新定義家人共處的核心區域,同時因應建築坐向與光線關係配置格局,從挑空位置帶入光線,不但帶動光線的流動也維繫著家人情感。

從居住關係構思空間設計

整體格局的配置從「環境關係」及「家人關係」兩個層面思考,首先讓面朝東的建築跟隨太陽軌跡配置格局,整棟臥室都安排在東側,活動空間規劃在西側,讓家人可以在早晨起床時迎接陽光,到了下午伴隨暖陽活動,一整天都能沐浴在日光中。然而建築東面緊鄰吵雜的大馬路旁,考量到寢居的安寧及視野,臥房作了內退陽台設計作為空間和視線的轉圜。

連結樓層的樓梯從原本的中間位置往後方移,挪出完整的活動空間給家人使用,而餐廳已取代客廳成為現代家人主要的相處場域,進入二樓首先看到的就是簡潔寬敞的餐廚房,客廳和小孩房則安排在三樓,主臥樓層配置在四樓,五樓則為娛樂室、洗衣間等。挑空設計是連繫「家人關係」的關鍵,從三樓開始採用錯層方式設計挑空,讓家人即使在不同樓層活動也看到彼此的動態,整個空間也承接了屋頂透入的漫射光線,包覆在明亮的日光裡。

空間線條皆因應生活需求而生,貫穿樓層的書牆豐富了立面視覺線條,而以透明玻璃作為扶手的樓梯則展現了垂直結構的美感,線條與結構揉合在自然材質及日光之中,呈現出當代的低限空間設計。

Home Data

坪數／113 坪
類型／別墅
地點／台灣 · 新北
住戶／2 大人 2 小孩
建材／木皮、石材、塗料、盤多魔、中空板

文__陳佳歆　資料暨圖片提供__工一設計 One Work Design　攝影__ Hey!Cheese

1 串聯 | 清透玻璃展現純粹設計

樓梯位置從原本中間位置往西側移，讓出更完整的空間規劃公私領域。空間利用樓梯串聯垂直動線，錯層的挑空設計則能讓視線跨越樓層保持一定的互動，而玻璃樓梯扶手則表現複層住宅的結構美感。

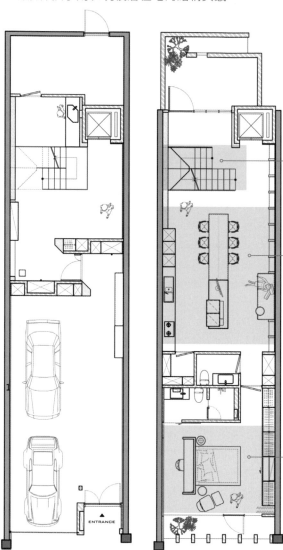

1F

2F

2 格局 | 餐廚房凝聚家人核心空間

從一樓進入二樓餐廚房成為匯集家人時光的重要場域。

3 格局 | 依坐向規劃臥室位置

空間格局根據建築坐向配置，讓臥房規劃在東側，活動空間在西側，使家人一整天能隨著日光作息。而配置在東側的臥房緊鄰馬路，利用內退陽台設計降低噪音也美化視野。

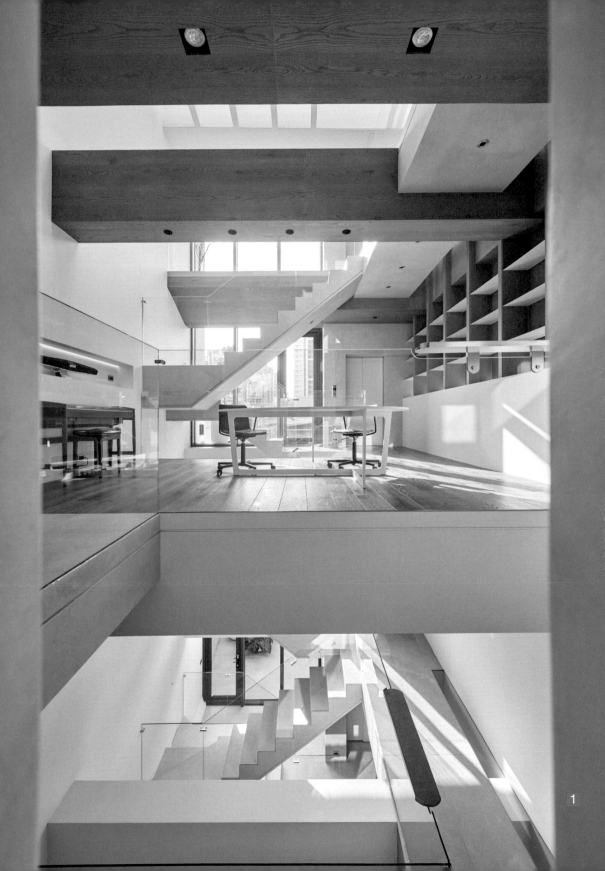

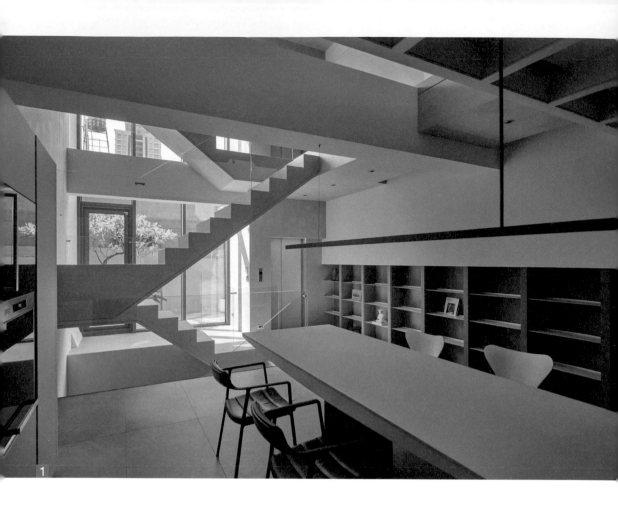

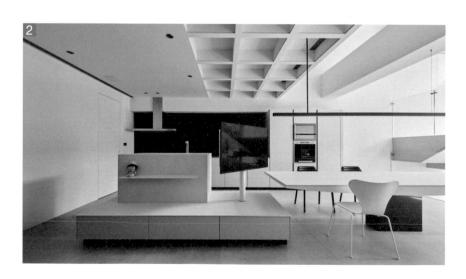

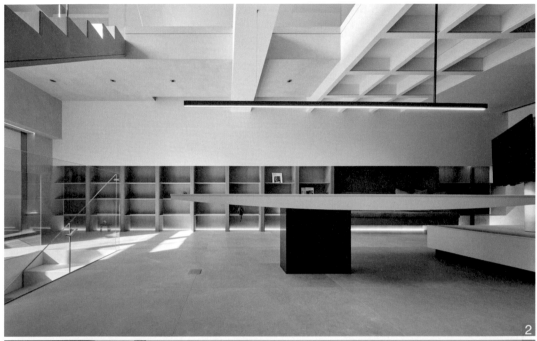

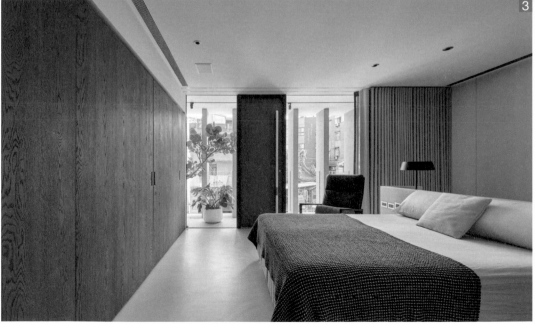

4 串聯＋尺度｜ 挑空廊道串聯空間區域

樓板挑空設計形成銜接空間的廊道，創造獨特的水平空間行走體驗。

5 格局｜ 客廳增加小孩房活動範圍

三樓規劃為客廳及小孩房，讓小朋友能有足夠的空間嬉戲玩耍。

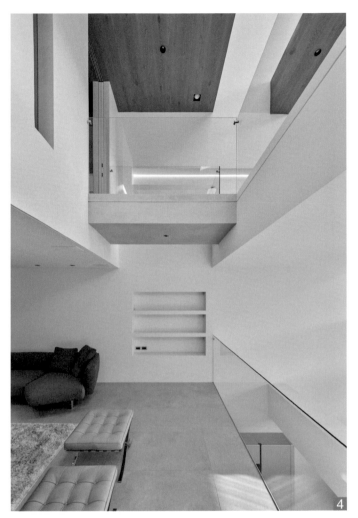

4

5

5

6 串聯＋尺度｜ 橋與梯的錯層排列

每層樓都運用橋與梯，形成無形的空間領域串聯，通往主臥處一樣加入挑空設計形塑廊道，也藉由鏤空引入大量頂光，外面則是共用書房。

7 材質＋格局｜ 鏤空設計語彙的多元延伸

進入主臥前會先經過主衛浴，主衛浴牆面上延續鏤空語彙，透過清玻璃維繫對外關係，需要使用時也能回歸隱私。主衛浴將獨立式浴缸作為空間主體規劃，一面黑色石牆奠定沉穩調性。

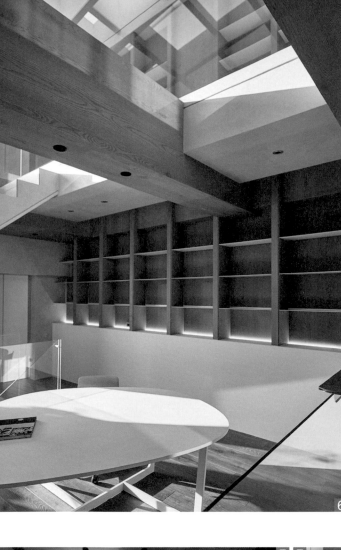

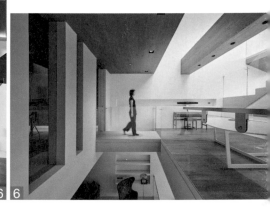

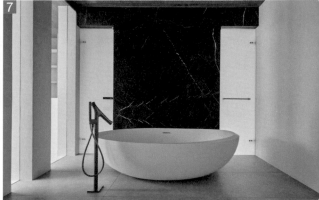

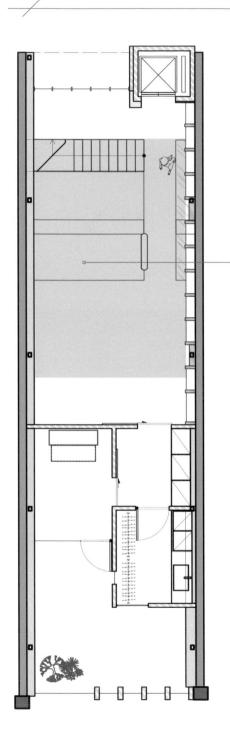

8 採光│ **大面天窗引入充足光線**
屋頂以格狀天窗引入大量頂光，中空
板材質創造均勻漫射日光。

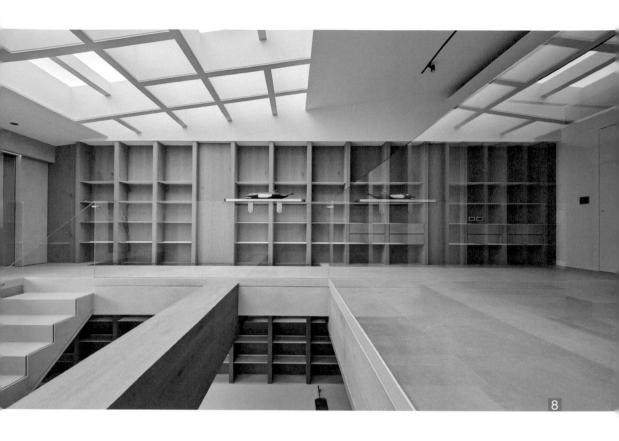

8

<div>

PLUS /
複層住宅設計思考

複層空間由於可使用面積大，當居
住者家庭成員較少的時候，容易
讓家人之間的連結度降低，因此設
計複層空間要留意每個樓層的連動
性，以增加家人之間的互動，同時
將生活體驗融入設計，從居住者的
生活內容去思考空間，不為設計而
設計，才能創造有溫度的居家。

</div>

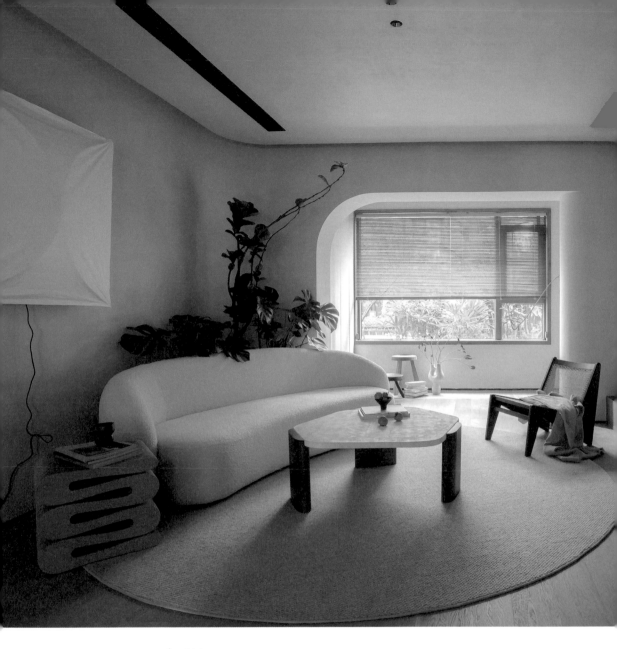

CASE STUDY / 03

樓層界定習慣，創造屬於兩代人的度假宅

屋主經常需要在昆明投宿，加上父母也喜歡雲南明朗的氣候與美麗的自然景觀，於是選在昆明置產，讓家人們能在各自閒暇的時間享用這個空間。由於設計定位為度假屬性，屋內運用許多留白營造沉靜的度假氛圍，並簡化各項功能需求。

地下一樓為購屋時附贈，透過室外電梯連接，室內需要另外設計樓梯才能完善複層空間的使用。全屋雙面綠景採光，地下層有白天也無須開燈的天井光線優勢，將垂直動線設置在進光量少的屋中心，旋轉梯的始末都與公共區域相鄰，直接連結其他空間，使垂直與平面動線相互緊密連繫與整合。

留白設計體現享受生活的思維

尊重各自生活空間是屋主一家的相處方式，藉由複層空間做長輩與青年不同生活習慣的分層，表現出擁有舒適距離的親密關係。一樓功能與配備較齊全，也省去上下樓的勞煩，所以讓給長輩使用，動線設計簡單、直覺，一進門能以最短距離到達各個空間，在配置上，只需要臥室與客房各一間，三房改為兩房，將廚房與餐廳移到能享有陽光與綠景的窗邊，拆除牆面、打開場域，增加公共區域的延伸與互動。客廳納入陽台的面積與光線，營造閒散空間的度假感。

下層為屋主使用的空間，以四合院的概念讓機能圍繞著中間的公領域展開。無光照的東南方配置影音室，東西向各有三個天井陽台，皆以享有飽滿光線的落地窗連結室內，規劃為三個主要空間，並依空間機能種植不同植物，捏塑主題性景觀櫥窗：主臥慵懶閒散、主衛為東南亞風情，樂器房則富有禪意。為烘托度假感，以樂器房為例，嘗試以全然留白的手法，單純擺放一張單椅面朝天井花園，就能享受與自己獨處的沉靜時光。因同一平層的會客區和主臥私領域相近，設計者特別規劃環狀動線，當有訪客來時真想借用廁所，即可繞道而行進出不會影響到主臥的使用。

Home Data

坪數／ 87.7 坪
類型／樓中樓
地點／大陸 · 雲南
住戶／ 3 大人
建材／木地板、磁磚、岩板、藝術塗料

文__賴姿穎 資料暨圖片提供__吾隅設計

1 **串聯｜ 垂直動線連接平面動線**

旋轉梯置於屋子中間，為陽光量較少處，串聯起兩層公共區域，同時呈現各自獨立又緊密相連的關係。其直徑拉寬至兩米，體恤長輩踏階舒適度。

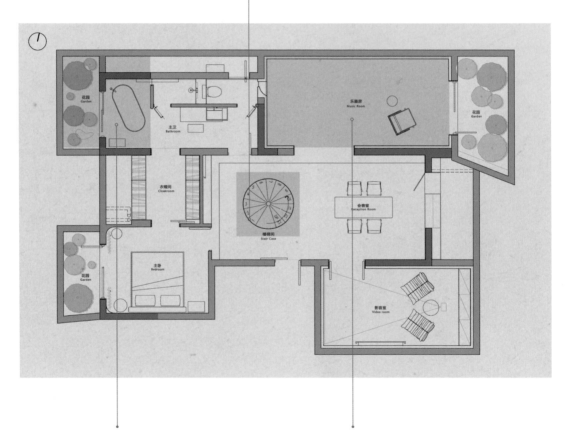

3 **尺度｜ 有主題性的櫥窗花園**

下層的天井景觀依空間設計主題，浴缸與淋浴區可欣賞熱帶風情。

2 **格局｜ 不設限的空白場域**

此屋為度假屬性，設計上營造鬆弛的空間感，地下層甚至有完全留白、開放式布局的樂器房，加強隔音牆設計，讓屋主亦能盡情演奏爵士鼓，同時可自由擺放蒐藏。室內運用有雕塑感的紙燈，搭配柔和的燈光設計營造輕鬆度假感

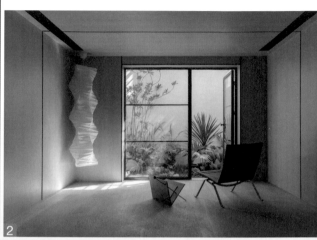

1 2

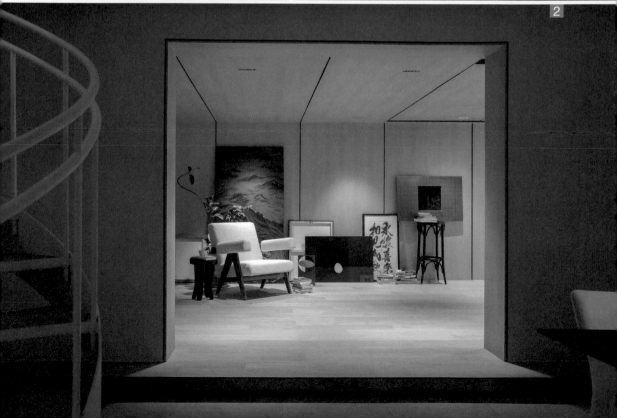

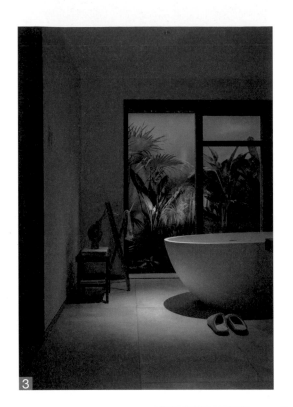

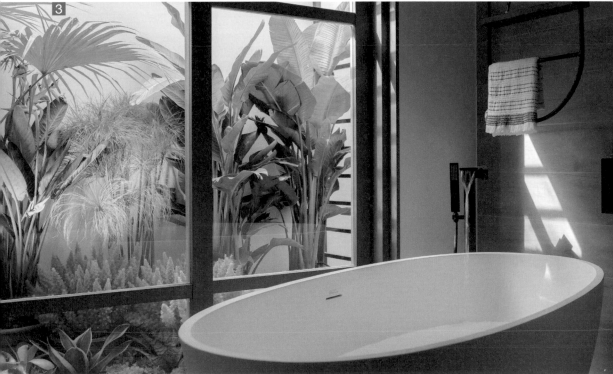

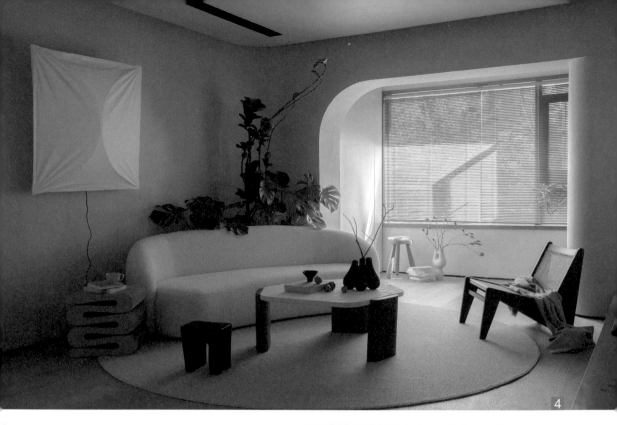

4 格局｜ 納入陽台拓展空間
以弧線與曲面連接陽台空間，讓空間
尺度更有餘裕。

5 材質｜ 營造花園餐廳氛圍
餐廳與廚房互相開放，窗邊種植適應
力好的虎尾蘭呼應戶外綠景。

6 格局｜ 獨立出衛浴的三種功能
將次臥衛浴的馬桶、洗手檯、淋浴間分隔
開來，能滿足多人同時使用的需求。

5

6

PLUS ／
複層住宅設計思考

複層空間的光和空氣流通是很寶貴的，尤其是位於地下室的空間，要盡可能避免過多的隔閡，因此在該層就藉由開放手法來做安排，不影響採光也保有使用上的彈性。再者地下層較容易受潮，因此在防潮、防水部分也建議做足，作為生活居所才會更舒適。

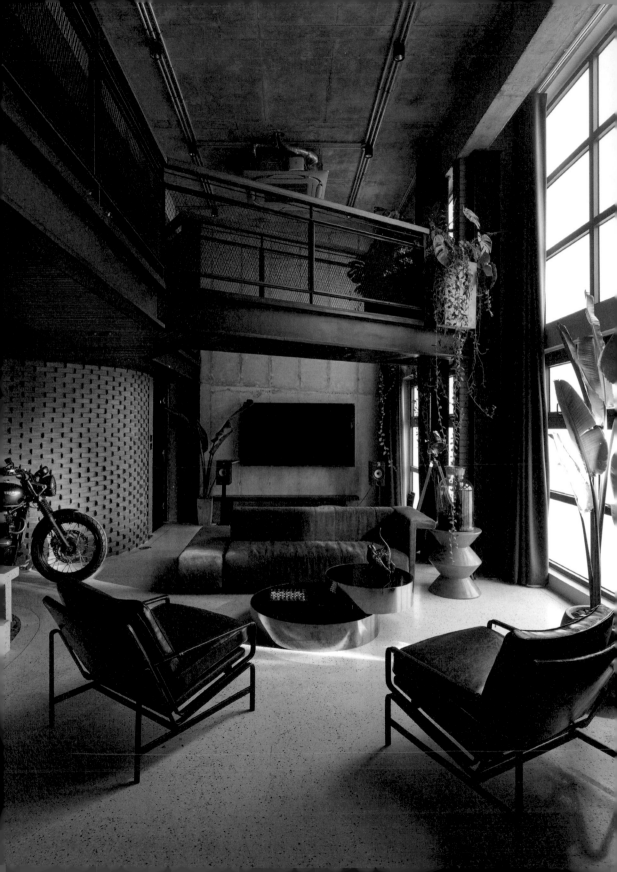

CASE STUDY / 04

住家從平面走向立體，機能變多也迎來寬敞

這原本是一間樓中樓住宅，若細看平面圖，原本的生活機能幾乎全擠於同一個平面層，空間必須在有效的切割下才能滿足生活的一切所需。但過度的切割使用上既不舒適，很多機能被迫放棄甚至出現壓縮的情況。重新規劃時，Le House 團隊做了環境的評估，設計師 Le Hung Trong 發現到空間座落於大樓的 33 樓，本身有著閣樓和挑高的特色，既然橫向發展無法再突破，設計師選擇重新思考垂直面的延展，讓可利用面積變得更多，亦能突破空間僵化的發展。

兩道旋轉梯清楚劃開家的公私地帶

因住宅座落於大樓內，考量建築的承載性，利用鋼結構製造出複層格局，特別的是設計者並未將樓層填滿，刻意做了一些局部鏤空，形成一道空中廊道，讓層疊之間創造了更多與上下空間的連結，也創造出有趣的使用體驗。過去的空間布局是以公私領域夾雜為主，這回，

一樓主要為公領域是主要的生活區，二樓為私領域，劃設出主臥並預留了小孩房；上下樓層間也改以兩座金屬旋轉樓梯串聯，公私領域雙路徑清楚展開，偶有親友來過夜暫住，使用上也不會受到干擾。

先前平層的配置多少會擠壓到空間並影響舒適性，設計者嘗試以垂直角度來思考動線和空間的分配，像是原一樓衛浴，在分別改為主衛和客衛後，各自上方對應的是主臥和 Minibar，無論動線、機能都變得更合理，再者也不會影響到客廳、餐廚區的空間尺度。由於屋主本身是位藝術家，在空間安排上亦為他在其中創造了不少工作區，當靈感來時即可隨時展開創作。

空間主要以工業風為主，為平衡整體混凝土、金屬的粗獷味道，適度揉入了紅磚、木、皮革、綠植等元素，以調節過重的視覺溫度，也讓家更添生活味。

Home Data

坪數／54 坪
類型／樓中樓
地點／越南・興安省
住戶／2 大人
建材／磁磚、紅磚、混凝土、玻璃、鐵件、鏡面不鏽鋼、義大利進口磚

文、整理＿余佩樺　資料暨圖片提供＿Le House　攝影＿Do Sy

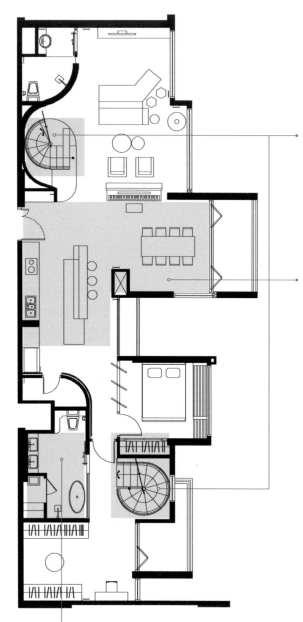

1 格局＋串聯｜ 利用旋轉梯連結上下層

串聯上下樓層間從原本的一座內梯，改以
兩座旋轉樓梯進行串聯，好讓公私領域徹
底分離，構成住家中有趣的垂直動態景觀。

2 格局｜ 重新思考複層住宅的設計

有效分配格局、解決使用空間擁塞問題，
本來客餐廳夾雜了一間臥房，拉開客廳尺
度後，再與餐廳、廚房整併在一起，還原
本該有的舒適感。

3 串聯｜ 以垂直動線連結上下主臥、主衛

不更動管線位置的情況下，以連結垂直動線的方式延展主臥、
主衛的機能，使用效益不打折也能如實發揮坪效。主衛牆面為
呼應工業風格，以馬賽克磚做鋪陳，增添空間的藝術感。

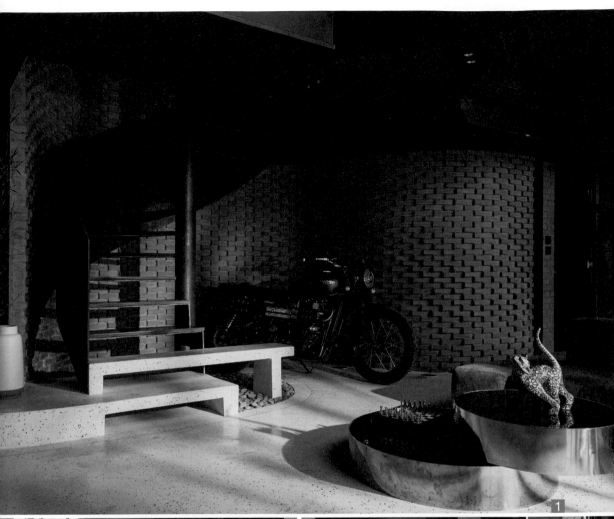

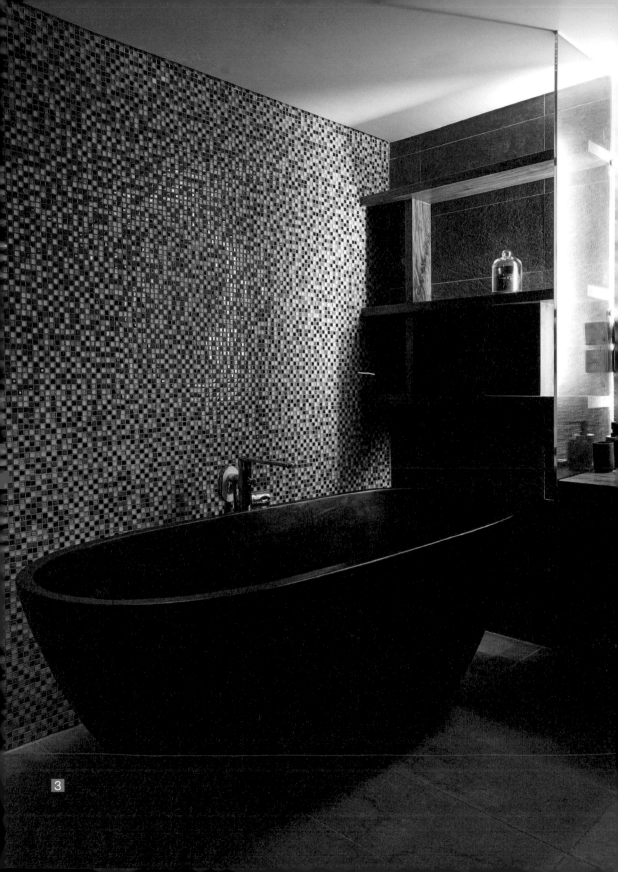

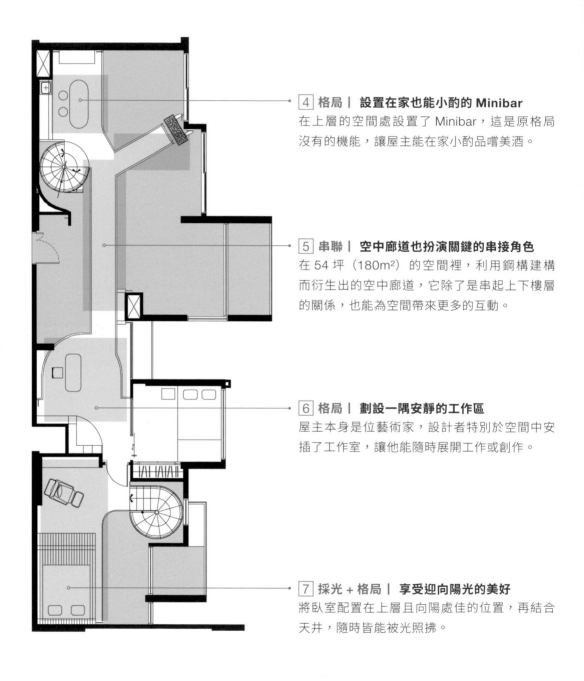

4 格局| 設置在家也能小酌的 Minibar

在上層的空間處設置了 Minibar，這是原格局沒有的機能，讓屋主能在家小酌品嚐美酒。

5 串聯| 空中廊道也扮演關鍵的串接角色

在 54 坪（180m²）的空間裡，利用鋼構建構而衍生出的空中廊道，它除了是串起上下樓層的關係，也能為空間帶來更多的互動。

6 格局| 劃設一隅安靜的工作區

屋主本身是位藝術家，設計者特別於空間中安插了工作室，讓他能隨時展開工作或創作。

7 採光 + 格局| 享受迎向陽光的美好

將臥室配置在上層且向陽處佳的位置，再結合天井，隨時皆能被光照拂。

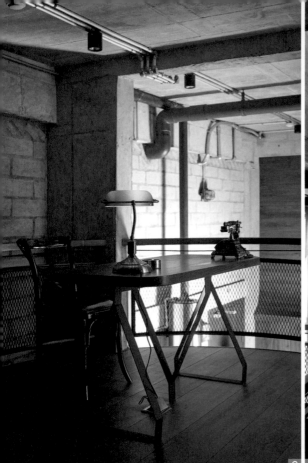
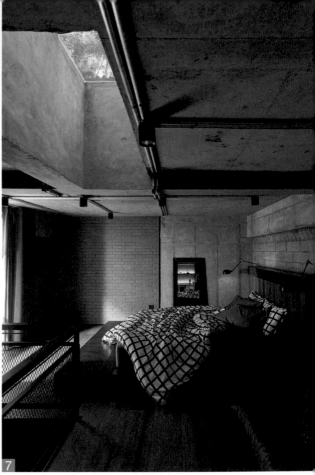

6 7

PLUS ／
複層住宅設計思考

在思考雙層空間時，除了利用樓
梯、空間廊道牽起室內縱向與橫向
的布局，另也藉由垂直、水平的使
用動線和機能安排，來扮演關鍵的
串接角色，像是主臥與主衛的關係
即是如此，使用效益不打折也能如
實發揮坪效。

2

串 聯

Point 1　動線

動線安排是屋主生活軌跡，協助屋主整理出日常習慣，將機能做區塊化分置後，形成格局與動線。複層住宅則將動線從平面延伸至立體，在垂直空間中設計出舒適順暢的結構美學，上下層的出口端點不能影響各平面佈局，且能串聯起複層的空間關係。

01 開放式設計搭配洄游動線

規劃複層住宅時需注意展現複層該有的氣勢與尺度，若單層面積不大時，可考慮把不必要隔間量體打開，將生活機能集中配置，透過矮牆與玻璃門片的設計增加室內採光度，就能讓放大整體空間感，擁有寬敞、開闊的格局感受。利用垂直動線、機能重心置中或活動隔間的設計，形成洄游（回字型）動線，透過可無限循環的行走路徑，讓動線更加彈性自由，也能促進室內光線延伸與空氣對流，當使用上不受牽制、增加流暢度，就能放大空間感受，展現出複層舒適的生活尺度與自在無拘的生活感。

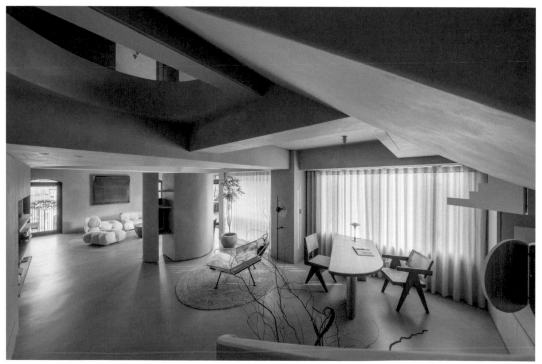

將書房設於客廳旁角落，以穿透切割的圓弧櫃體作為隔間，既具備電視牆機能，又能讓書房作為客廳延伸。圖片提供__ Peny Hsieh x 源原設計

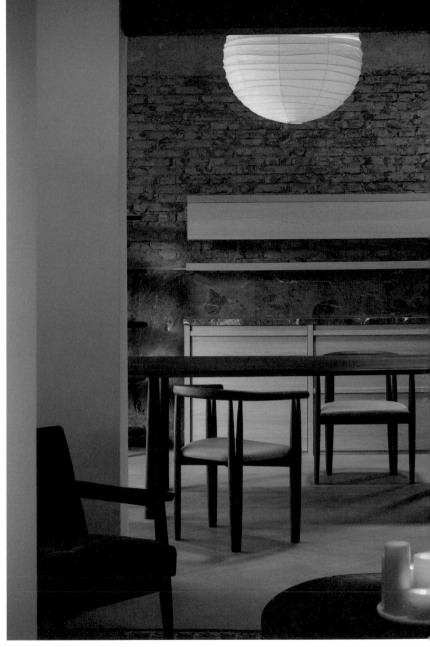

將餐廚區與客廳呈開放式串聯，能增加同在公共區域家人的互動交流。圖片提供＿云行空間建築設計

02 機能作區塊的串接

平面格局可使用過渡機能做各區塊的串接動線，也能節省過道空間、消除界線放大整體空間感。例如利用中島的雙面特性打造出吧檯與輕食區，讓廚房與餐廳的區塊性連成一氣，提升坪數機能。或將帶有個人隱私感的書房與客廳，以櫃體區隔銜接放大居家空間感，也可將更衣室視為過渡空間設於臥室入口，打造寧靜睡眠也有串聯空間的效果。在複層的垂直銜接上，也能依照屋主的生活習慣，以此思維考量如何分層置放機能作為串接。

Point 2　樓梯

複層格局空間裡，樓梯決定上下動線也成為視覺重點，有別於以往只考量機能性，如今樓梯肩負著形塑空間風格與屋主藝術品味象徵之重責，如何讓樓梯展現出優美線條，於機能性之外化身為空間裡的雕塑品，便成為設計一大重心。

01 樓梯位置的評估方式

樓梯扮演著家庭核心的平衡，其位置會聯動上下空間的變化與界定家庭公私領域的適當性。規劃上先以屋主家庭的生活動線考量，評估過現場環境、人口條件、使用需求、採光路線等因素，規劃出基本機能空間後，才會決定每層樓梯的所在處。絕不能是剩餘空間的利用，需將各種因素納入同時考量，給予舒適的生活尺度後，樣式形狀才會是最後關鍵。

Idea 1　依照單層面積大小規劃樓梯位置

單層面積小，樓梯通常設置在角落來釋放空間，以最大限度展開公領域，達到放大生活主場景的用意。但對於單層坪數大的複層住宅，樓梯居中反倒能發揮集中動線的效果，並賦予重新制定空間秩序的任務，藉此將空間利用一分為二，賦予豐富居家視角，也創造場景多樣性。

Idea 2　樓梯放入口，易造成壓迫

通常樓梯不會放在接近大門入口處，容易造成空間壓迫感。其攸關動線連接，一般會設置在家庭公領域的客、餐廳周圍，可考慮藉由內玄關的設置增加進退的層次。當要連結至私領域時，最好以過渡空間將樓梯出口與臥室隔開，以便轉換氛圍與保有隱私性。

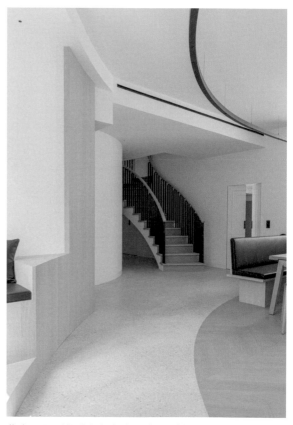

此案以圓弧作為設計語彙，空間地坪更以水磨石、木地板相互交織而成，形成無形的弧形曲線，也具指引方向到私領域與樓梯的功能。圖片提供＿ noa* network of architecture

323 STUDIO 將部分樓板打開形成天井，挑高空間搭配大開窗可增加室內明亮度。圖片提供＿ 323 STUDIO

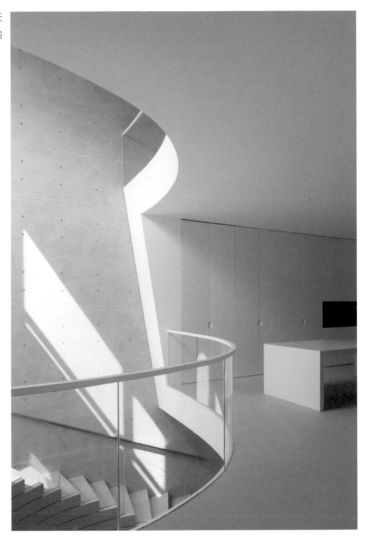

O2 結構的選擇

複層樓梯可視設計美感與空間調性，來選擇結構外露與否。若使用於室外與逃生梯功能，最好選擇包覆結構的設計，以增加耐用度、行走安全性與快速疏散的功能。樓梯結構外露與鏤空設計，可消除壓迫感與增加室內採光明亮度，在複層連結的樓板上更可適時地打開部分樓板，或減少不必要樓板成為挑高空間，創造無形的垂直力量，這種消除立面邊界的設計，可讓自然光在環境中肆意流動，也間接帶出朗闊視感，釋放空間的尺度張力。另外，還需注意樓高、身高與臺階高度的關係，避免行進間會撞到樓板。設計時除參考平面圖，還要加上梁圖一起考量，讓樓梯避開梁柱位置，尤其樓中樓形式的複層空間，更要注意樓板開口、樓梯位置與梁的關係，以免施工時切到樑或阻擋到行進高度。以下舉出幾種常見的樓梯結構選擇：

Idea 1 鋼筋混凝土樓梯佔空間

通常與建築結構一起施工，最為厚實穩固，多用於建築公共空間中，是最常見的樓梯形式。造型變化少，外觀笨重，承重佳，空間佔比大，優點是不需多加養護，但用於室外時，須注意陽光長時間照射引起的皸裂問題。

Idea 2 木作樓梯造型多變

木作結構的樓梯具有製造收納空間、造型多變、帶有溫潤質感等優點，適用於樓中樓或夾層空間。不過木作樓梯需注意木材的耐用度、厚度、承重性與韌性，以確保使用安全。

Idea 3 鋼構樓梯具穿透特性

鋼構樓梯材質可分為不鏽鋼、鐵製或特殊金屬，施工時間較短，具有外型輕薄堅固與空間穿透採光的特性。若想在小空間內架設或消除樓梯壓迫感，鋼構樓梯會是最佳選擇。

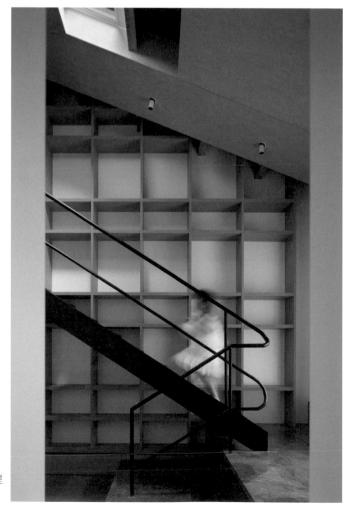

鋼構樓梯擁有輕薄堅固的特性。圖片提供＿云行空間建築設計

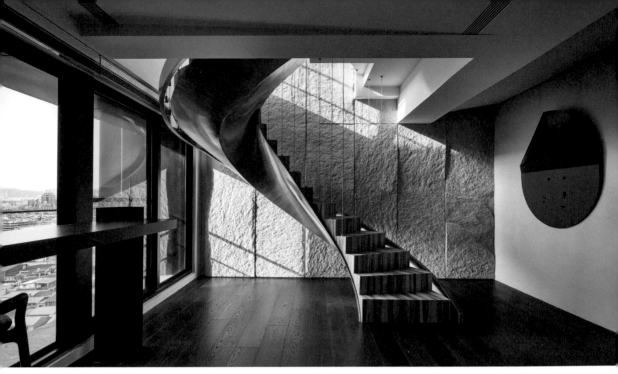

以手刷鋼紋的不鏽鋼片藏住龍骨結構，隨光影變換不同面貌，並以吊掛鋼線替代扶手保有安全性。圖片提供＿Peny Hsieh x 源原設計

Idea 4 懸吊式樓梯產生延續效果

利用鋼索或高強度線材吊掛於天花板，若樓梯設計上需考量到透光性，或貫穿的兩個空間當中需要穿透感，懸吊式樓梯可讓視線跟光線達到連續效果，其懸吊方式與材質表現會是設計重點。

Idea 5 龍骨式樓梯降低空間壓迫感

形體輕薄是其優點，因主支撐結構點在梯階中心點，包覆可從兩側邊進行，達到削弱樓梯厚度的效果，降低空間壓迫感，也能不破壞牆體結構。

Idea 6 懸臂（漂浮）式樓梯

當樓梯必須設置靠近牆面又要降低梯體存在感，可選擇使用懸臂（漂浮）式樓梯。結構為踏階連接於片塊狀鐵件上，將鐵件預埋於牆壁內再進行單面封板，一定要計算結構與承重以保障安全。造型沒有樓梯感只有踏階逐階而上，呈現出現代摩登的幾何造型，但行走危險性較高，不適合有小孩的家庭。

透天、別墅等多樓層住宅適合使用折梯形串聯水平動線。圖片提供__森境室內裝修設計

03 樣式的選擇

樓梯如何選擇外觀包覆，需回歸到設計元素要如何跟空間的風格調性串聯，其流線性曲面的語彙又是如何呼應空間的立面設計，不包覆趨向比較粗獷的感覺，包覆妝點就增加了梯體優雅與自在溫潤感。做為空間中被觀看的主體，樓梯是屋主形象的象徵，也是彰顯個人特質的符號，其呈現的氛圍更要能展現出屋主的個性與品味，呈現出剛柔並濟的雕塑感。形體上最好帶有曲線以消除梯體無形中的尖銳感。

Idea 1 直梯

最節省空間的樓梯形式，因無轉折區，若樓高較高，需在中段設置過渡休息平台。一般室內樓梯常用的坡度是介於 20°～ 45° 之間，最佳角度會是 30° 左右。專用樓梯或複層住宅中樓梯的坡度則通常落在 40°～ 45° 之間，若是人流較大或面積較充裕的場所，樓梯坡度宜更平緩，落在 14°～ 27° 左右以策安全。

Idea 2 折梯

若直梯階數太多、坡度過高，造成行走不舒服，最好改為折梯形式以保障行走安全。形式上可分為 L 梯、二折梯與三折梯，L 梯相較二折或三折梯佔用空間大，但能配合基地形狀設置成矩形、方形或三角形。

Idea 3 弧形梯

弧形梯婉約曲線的線條一直是樓梯界經典夢幻的梯型，設計上多半以開放型態融合於大廳格局中，增加開放空間中的設計線條，但其所需空間較大，若單層面積屬於中小型，較難呈現出弧形梯的氣勢感。

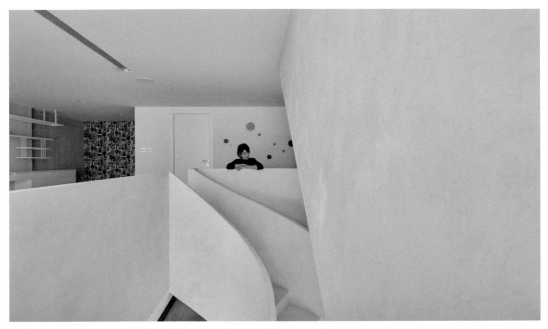

S 形的弧形曲線，能構築空間的調性。圖片提供__北鷗設計、懷特設計

Idea 4 迴旋梯／螺旋梯

迴旋梯（螺旋梯）裸露的結構線條可雕塑空間美感，也是最節省空間的梯型，有助於減少因樓梯造成的單層空間消耗。螺旋方向除了參考格局動線，屋主的慣用手也能納入，視其下樓扶手需輔助抓握方向決定。

迴旋梯昰最節省空間的樓梯形式，藉由水藍色設計更顯得輕盈。圖片提供__ Studio Okami Architects

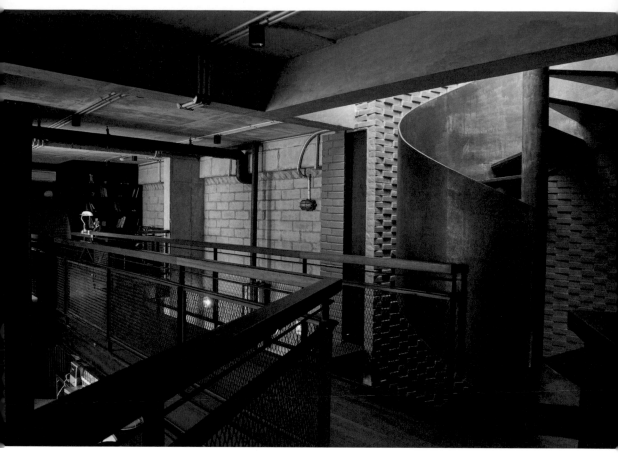

迴旋梯一般較難行走，不要忽略一定要有扶手設計，使用上比較安全。圖片提供__ Le House

04 扶手的選擇

樓梯扶手及欄杆材質也會影響梯體存在感，木質扶手觸感潤暖受長者喜愛，但予人厚重之感，鐵件視感輕盈又透光，可改善梯間光線不足，無扶手搭配玻璃梯牆可降低樓梯存在感，但要考慮是否有年長者或幼童使用，需以安全為優先考量。扶手握把質感是首要考量，通常使用具有溫潤感的木皮材質；直徑一般約 5 公分寬，過細過粗會難以抓握。設置上離牆淨寬至少 5 公分，讓男性大手也能方便伸入使用。扶手高度一般在 75 ～ 85 公分高，平臺扶手高度則落在 90 ～ 110 公分之間。若設置樓梯欄杆，間距大約為 8 公分左右，需考慮小孩夾頭可能性，可視屋主家庭成員狀況調整，若有無障礙空間需求，另有法規參考。

原樓梯僅有 75 公分寬度，Peny Hsieh x 源
原設計將樓梯上下改為喇叭型開口，僅保留
轉折 4 階是 75 公分，恢復應有的行走舒適。
圖片提供__ Peny Hsieh x 源原設計

05 踏階尺寸規劃原則

一般樓梯寬度約在 90 ～ 120 公分左右，若太佔空間可縮
小至 85 公分，但建議保留扶手設計便於行走，若有雙人
同時通行需求，最佳寬度為 l00 ～ 120 公分。一層樓梯階
數以 15 ～ 18 階為舒適的行走高度，為行走連貫的直覺
是同腳出發結束，採奇數階設計為佳。每級階梯高度約為
16 ～ 18 公分，深度為 26 ～ 30 公分，以行走時腳底不
懸空為原則，另外每階高度與深度應統一，階面也需設有
止滑效果。上下樓梯結束處不能對牆，要面向開闊空間，
讓行走動線順暢也保有良好空間感受。樓梯不管上下的最
後一階都需有延伸腹地，也不能止於房間門口，會產生開
門下樓的不安定感，也避免上下跟進出動線互有阻礙。

06 轉折與樓梯底板設計

樓梯底板至其垂直下方地板面，若淨高未達 190 公分時，應設防護設施避免碰撞。樓梯於平台處的轉折設計，往上的梯級較對向的往下梯級，其起始梯級應退一階，若需無障礙空間設計另有法規參考。樓梯平台因腹地不足有高低差，需分為兩階以上時，其梯級切面需注意配合人往下行走的方向性，順著行走方向略斜做為動線指引，以免踩踏跌倒。

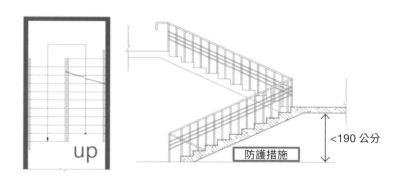

樓梯轉折設計，往上的梯級，起始梯級應退一階。樓梯底板至其垂直下方，地板面淨高未達 190 公分部分，應設防護設施，可用格柵、花臺或其他可作為提醒的設計。圖片來源＿漂亮家居編輯部

07 讓樓梯不單具美感，更是視覺重心

樓梯設計需依照整體空間調性來拿捏造型及美感，因家庭空間不若商業空間，樓梯可大鳴大放成
為設計的視覺重心，如何不讓視覺感笨重，是複層空間樓梯設計手法的突破點，手法上讓梯體保
持輕盈優雅是重要關鍵。以安全性為首要考量，依照設計風格拿捏樓梯的造型，再把樓梯結構當
成美學一部分，於細節上雕琢堆加，讓樓梯呈現出雕塑感，不再只是動線配角，使其存在讓空間
裡增加藝術氛圍，成為設計的加分選項。

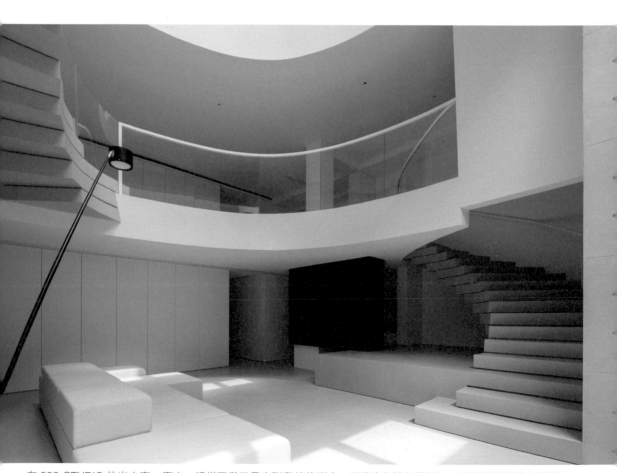

在 323 STUDIO 的光之家一案中，樓梯不僅只是串聯動線的媒介，更是室內設計的核心，其結構搭配清水模壁
面，形成美學的一環。圖片提供__ 323 STUDIO

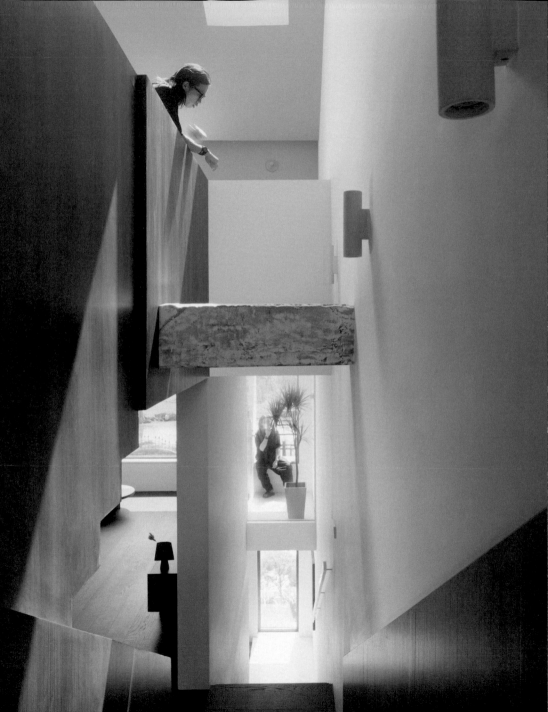

CASE STUDY / 05

梳理門窗搭配樓梯動線，找回複層住宅優勢

　　此案位於上海城郊，約莫 20 年屋齡，屬「洋房」外觀的自建別墅，單層面積不足 21 坪，原始格局與所需機能無對應，且屋況老舊漏水。上海几言設計研究室主持建築師顏小劍透過重新規劃機能尺度的合理性，來滿足生活基本需求與舒適度，並透過樓梯重置室內格局動線也引入光線，串聯各樓層機能，實現了家庭成員與空間的種種交流。

樓梯天井打開空間尺度，機能區塊分層安置

　　格局上透過分層設置不同機能區塊滿足生活需求，重新梳理門窗關係後，將原先一樓與二樓之間藏於後方折梯改為直梯，透過樓梯結合二、三樓的休閒開放區域增加空間尺度，也找回昔日街巷鄰里互動感。此外，藉由脫開的牆體、天窗與樓梯上方讓出的天井，引入自然天光，也為整體內部帶入開闊感，去除單層坪數不大的遺憾，並增加家庭成員的視線互動陪伴。

　　一樓大門轉向後配合樓梯引導動線，讓客、餐廳自然串聯，獲得以往沒有的大尺度客廳、挑高的餐廳與中西式廚房空間，並利用樓梯下空間設置了客衛，完備家庭公共領域機能。二樓主臥將祖輩傳下的紅木傢具搭配深色炭黑地板，找回傳統傢具與現代生活的平衡，也增加空間底蘊層次。樓梯平台延伸出一方屋主休憩空間，並利用樓梯上方設置出獨立戶外露台，滿足男屋主獨處需求，也將樓梯巷子的自然層次提升。材質上刻意降低使用數量，讓空間回歸自由通透。

Home Data

坪數／60.5 坪
類型／別墅
地點／大陸 · 上海市
住戶／2 大人
建材／真石漆、抹灰膩子＋乳膠漆、水磨石、水洗石、染色橡木地板、樺木多層板

文＿田瑜萍　資料暨圖片提供＿上海几言設計研究室　攝影＿呂曉斌

1 格局＋串聯｜ 樓梯動線隱形界定機能區塊

大門轉向，以樓梯動線順勢界出客、餐廳空間，獲得生活最佳舒適格局。設計者透過動線改道重塑，將其定調為家的「內巷子」，樓梯不再只具備單一的交通功能，而是如同街巷的場域，將各個樓層進行串聯、引發交流。

2 尺度｜ 挑高空間打開餐廳開闊感

利用樓梯挑空空間，增加餐廳開闊感，也讓 1、2 樓間產生視線對話可能。

3 採光｜ 斷開牆體，打開光線通道

牆體刻意斷開，讓窗戶漫入光線能流轉於室內，增加明亮度。

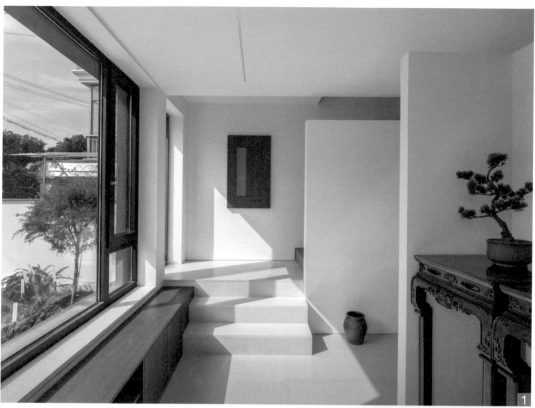

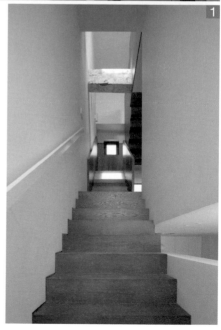

2

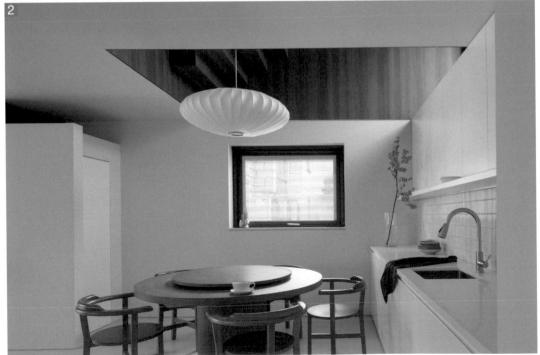

2

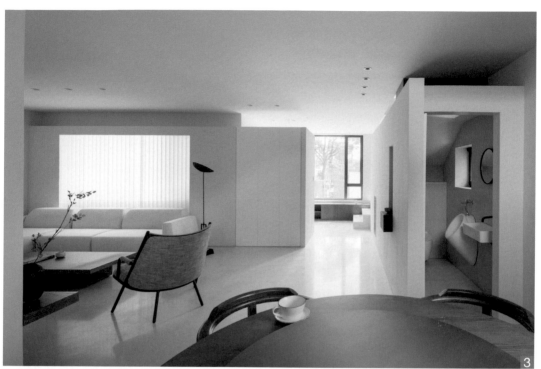

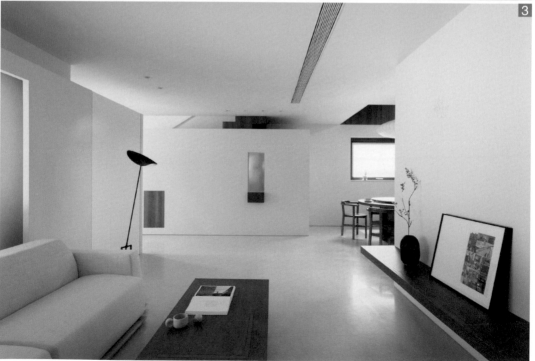

4 採光｜ 梯間壁面開窗，營造光影餘味
善用獨棟建築優勢，在牆體與天花開窗引入光線，讓空間不顯侷促陰暗。

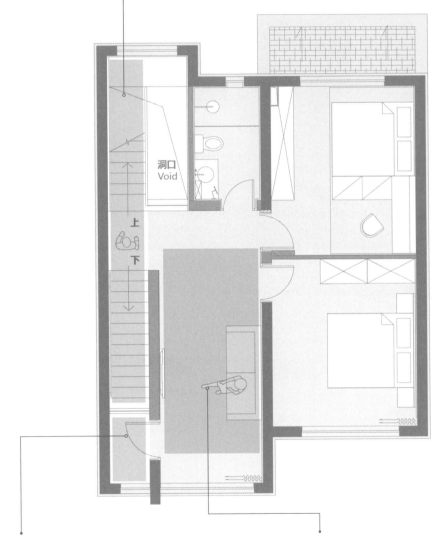

洞口
Void

上
下

6 格局｜ 戶外獨立小陽台增加使用便利性
利用樓梯平台上方創造出獨立小陽台，讓男屋主有戶外自由使用空間。

5 材質｜ 炭黑地板整合私領域調性
炭黑地板整合空間調性，主臥沿用家傳紅木傢具增加生活韻味。

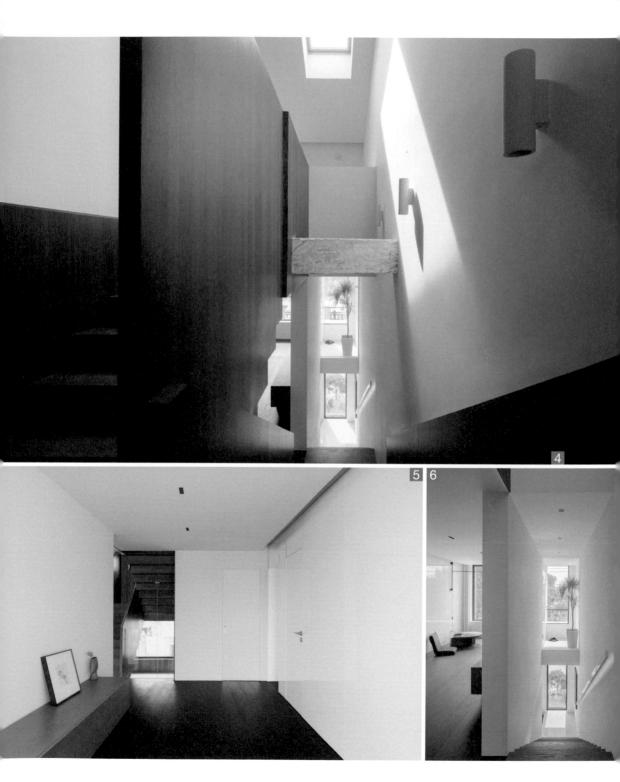

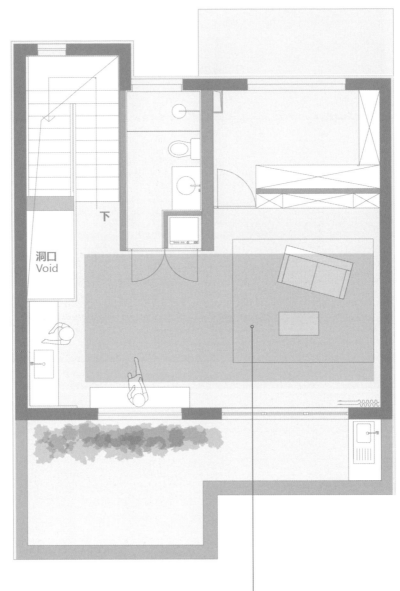

下

洞口
Void

7 採光｜**大面開窗，引入自然風景**

藉由轉折來到三樓,這裡定調為空間中最純粹、自然的場域,
盡可能摒除多餘的裝飾,藉由刻意降低的屋簷搭配正方窗
戶,框出一方禪味自然風景。而雙向屋頂也壓低視線,塑造
沉穩空間。

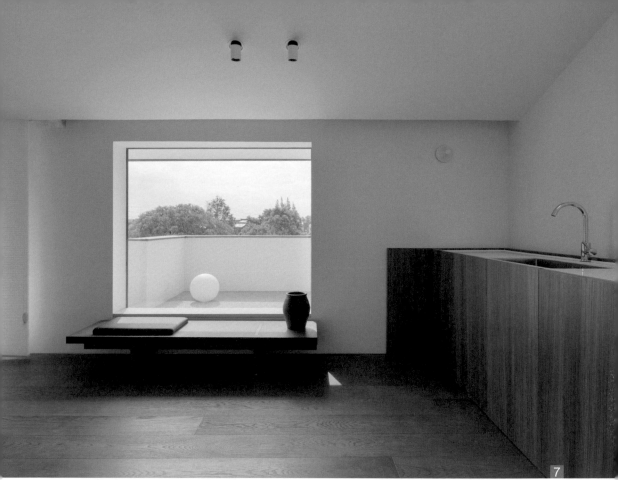

7

7

樓梯是複層住宅中具有分量感的機能體，可利用不同思維讓樓梯功能多樣化，利用重新規劃門窗位置、壁面斷開等設計手法，讓樓梯也兼具採光與情感交流陪伴的功能。

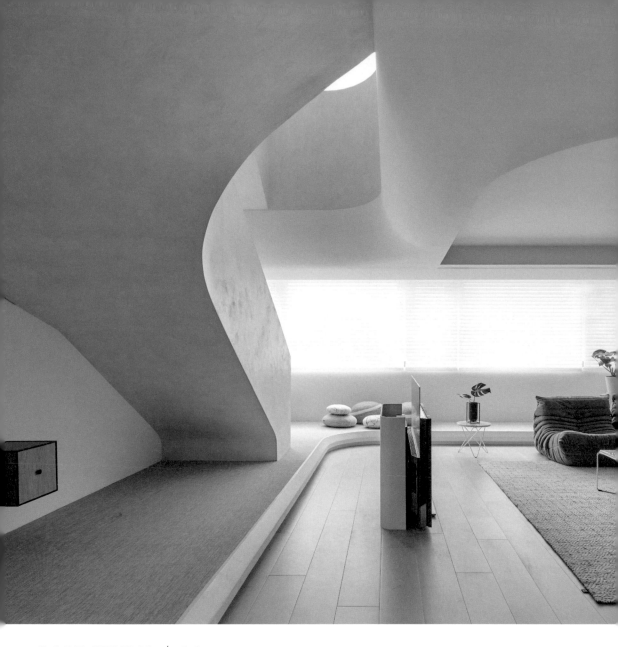

CASE STUDY / 06

迴旋樓梯形塑風格，順勢界定公私領域

此案為 20 幾年的樓中樓老屋，原格局即為樓上樓下兩層打通，存在屋況老舊與窗戶漏水等問題。屋主希望未來空間能滿足一家兩大三小的居住需求，北鷗設計與懷特設計結合軟硬裝設計實力，共同打造出在城市鬧中取靜，充滿藝廊氣息的家庭城堡，成為父母與孩子溫馨成長的一方天地。

北鷗設計總監王公瑜以屋主喜歡的北歐風格延伸至居住空間的藝術感，反其道將樓梯存在感放大，把一字型樓梯轉個彎，形塑出優美 S 弧形曲線，捨棄常見的鐵件玻璃扶手，以形體形狀搭配單一礦物漆料來形塑空間風格，礦物漆料色彩使空間如藝術畫作筆觸，其高延展與抗裂性則還原一室俐落，僅以傢具、飾品增添多彩的生活趣味。

弧形元素串聯設計讓出空間流暢感

屋主夫婦喜歡與朋友相聚，格局上一樓以客餐廳為主，二樓為孩子專屬天地，將大人小孩的空間分層放置，就算客人來也無須急忙收拾，而客廳樓梯與地板接合處以弧形檯面墊高脫開地板，順勢界定孩子們在大人聚會時的最佳玩耍場所，保有時而獨立時而親密的相處關係。

客廳電視以升降方式取代傳統電視牆面，保留走道也讓樓梯曲線成為另一種觀看方式。沿著壁面設置的雙面中島，利用其 1 ／ 4 轉成玄關使用。一樓主臥位置在樓梯後方，恰好利用樓梯界定公私領域，更衣室、浴室與主臥的回字動線，拓展使用尺度，也符合屋主於更衣室收納外出衣物的習慣。

二樓 3 間次臥均以雙人床尺度設計，滿足孩子長大後的彈性需求，並留出一方開闊的多用途遊戲閱讀區，沿牆設立的一字型書桌，可容納 3 人一起念書寫作業，天花板預留升降銀幕與投影機，還能成為視聽空間，動靜皆宜，整體空間皆巧妙置入弧線造型元素，不著痕跡串聯整個家的設計。

Home Data

坪數／ 90 坪
類型／樓中樓
地點／台灣 · 台北
住戶／ 2 大人 3 小孩
建材／藝術塗料、鐵件、薄磚、楓木地板

文__田瑜萍　資料暨圖片提供__北鷗設計、懷特設計　攝影__ Hey!Cheese

1 格局｜樓梯取代電視主牆，也成為公私分界線
一樓以家庭公領域與主臥為主，以樓梯作為分界，隔開臥室與公共使用空間。捨棄傳統電視牆思考模式，以樓梯的 S 曲線豐富視線變化，也增加客廳尺度，打開整體空間感。

2 串聯｜回字動線避開使用干擾
主臥、更衣室與浴室以回字動線串聯，打開因樓梯限制的侷促感，創造空間豐富變化性，推拉浴鏡調整進光量。

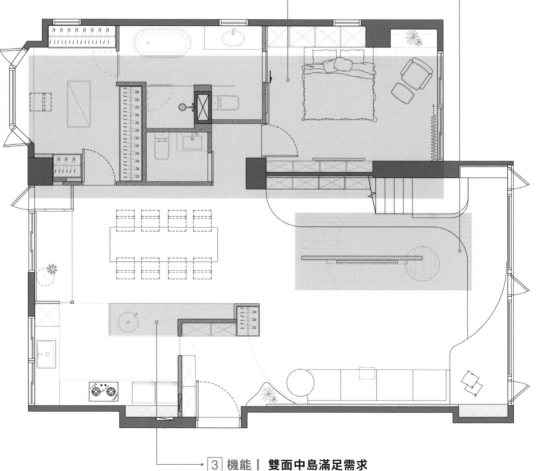

3 機能｜雙面中島滿足需求
依牆構築雙面中島，滿足收納與料理檯面需求，牆體凹口置入輕薄鐵件成為廚房端景。

4 串聯 + 採光 + 尺度｜ **樓梯形塑空間風格**
將一字樓梯改為 S 形迴旋狀讓出天井拉大採光範
圍，以線條構築空間調性。

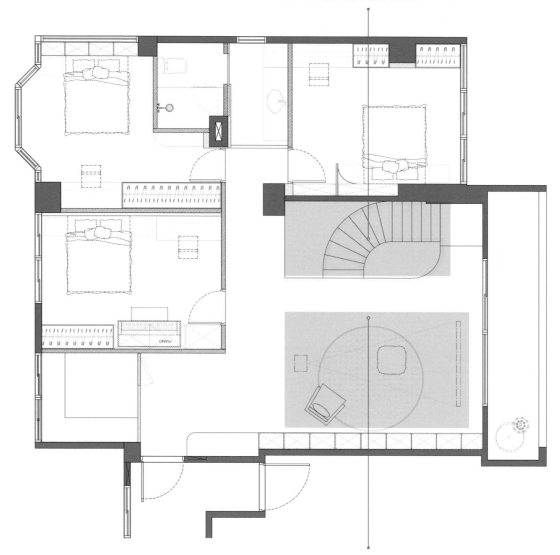

5 格局｜ **多功能區域滿足不同需求**
二樓設置多功能區域，孩子可在此遊戲看書寫作
業，父母也能作為視聽室使用。

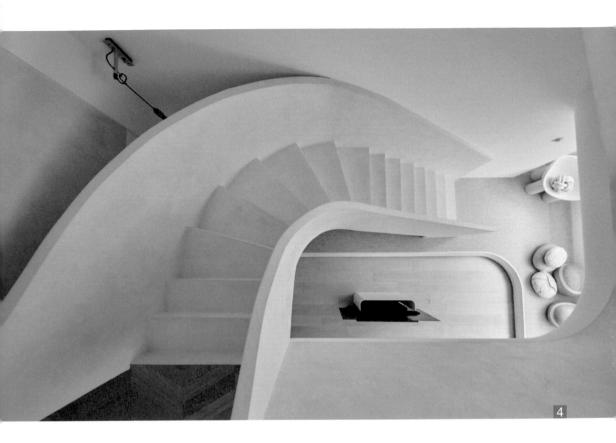

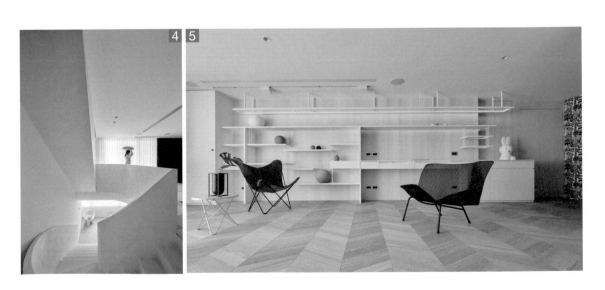

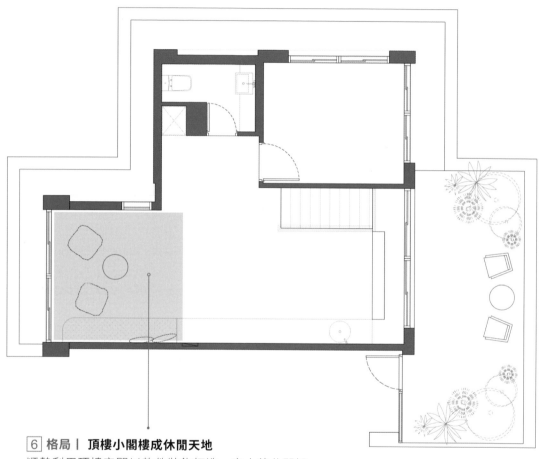

6 格局｜頂樓小閣樓成休閒天地

順勢利用頂樓空間以軟件裝飾打造一家人的休閒娛
樂天地，增加互動。

6

PLUS ／
複層住宅設計思考

樓中樓的格局空間裡，樓梯決定動線也成為視覺重點，肩負形塑空間風格重責，如何讓樓梯做出優美線條成為設計重心。若複層空間單層面積不大，公領域的固定櫥櫃量體盡量減少，留出空間以軟裝單品來保持空間的流暢度。

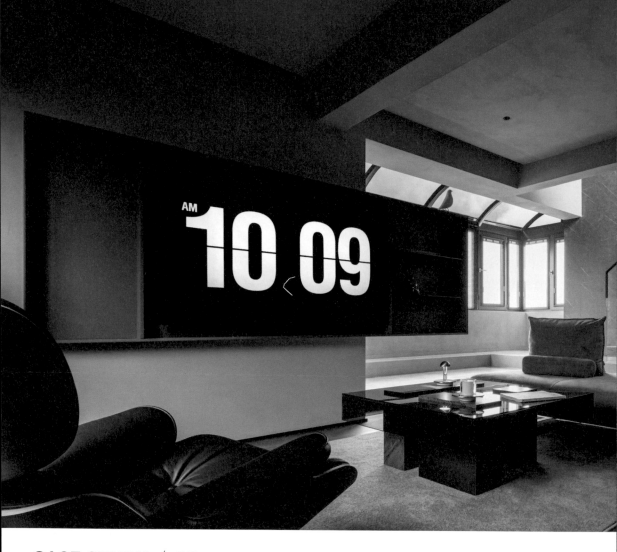

樓梯挪位，串接雙層光線、空間更方正

這間位於頂層公寓的 85 坪樓中樓住宅，住著一家四口，屋主夫妻期待空間能開闊精緻，還要有中西雙廚，兩個女兒則需要不受干擾的學習空間。在這樣的前提下，勢必要將一、二層劃分成能各自使用的獨立空間。

原始一樓有著四房格局，房間太多又擠壓到客廳與餐廳，空間相對窄長，而樓梯位於格局中央，不僅陰暗，也將二樓切得零碎。為了讓空間更好利用，首先挪動樓梯，安排在客廳陽台一側，同時打通二樓露台隔牆，露台陽光能照向一樓，陽台光源也能向上發散，兩層相互借光。

相鄰客廳的一房拆除，延展空間縱深，還多了雙面採光，客廳更開闊。同時沿窗架高地板，並一路延伸至樓梯下方，不僅串接樓梯踏步，也能席地而坐，再搭配雙向沙發，不論坐在哪裡都方便互動談天。

廚房、衛浴調轉 90 度，空間更好用

原有廚房過小，還與餐廳合併，於是將直向的廚房調轉方向，改為橫向設計，拓展使用空間；餐廳則向外挪，並增設中島，擴增西廚空間，方便屋主簡單做輕食料理。一旁的衛浴則向後退縮，中島廊道就能拓寬至 90 公分，形成自由遊走的回字動線。衛浴入口也轉向 90 度，避免正面迎向餐廳。主臥則合併一房，利用電視牆劃分睡寢與工作區，保留在家辦公的空間。

樓梯調動後，二樓格局也變得完整方正，足以規劃兩間女兒房，內部安排書桌，小孩有安靜不受干擾的學習空間。二樓公共區則設置茶水吧檯，滿足基本飲水需求，無須下樓取用；開放書房則作為一處小孩盡情交流的區域，增添情誼。每一層刻意安排獨立家務間，洗衣、烘衣能在當層完成，避免上下移動的家事動線。二樓的戶外露台能遠眺當地知名的敬亭山，特意安排沙發、茶几、燒烤台，不論閨蜜聚會或舉辦派對都方便。

Home Data

坪數／85 坪
類型／樓中樓
地點／大陸 ‧ 安徽
住戶／2 大人 2 小孩
建材／岩板、實木複合地板、水泥藝術漆、水磨石、木皮

文＿ Aria 　資料暨圖片提供＿壹境築造

1 格局 + 串聯│ 拆除一房，客廳變大又明亮

格局一樓客廳原本偏窄長，拆除相鄰一室，還原空間縱深，採光也能從兩側進入。同時，沙發不靠牆、中島置中，衛浴也從橫向改為縱向，放大與中島之間的廊道寬度，客廳、餐廚形成環繞式回字動線。

2 串聯│ 樓梯串起雙層採光與動線

原本位於空間中央的樓梯挪到客廳一側，向前挪到陽台，再安排架高地板，串聯上下光線與動線，也多了能休憩的空間。從二樓下來時，能即時和家人互動，開放式的設計也能掌握全家動態。

3 格局│ 電視牆分隔睡寢與工作區

主臥運用白色背牆往側面延伸，延展視覺寬度，同時運用電視牆區分床鋪與書桌區，圍塑辦公場域。

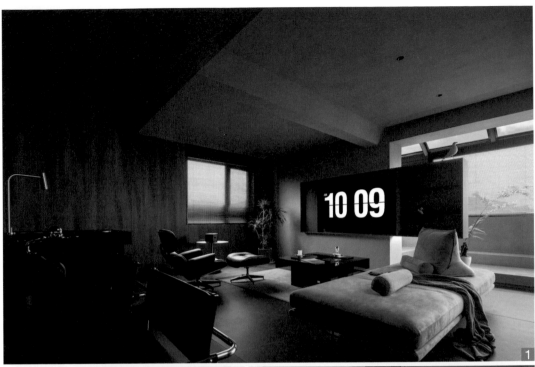

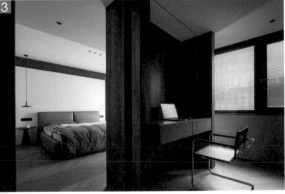

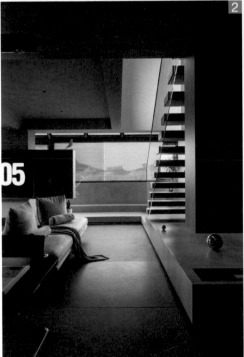

4 格局｜ **增設吧檯與書房，機能更齊全材質**

樓梯調整位置後，被切割零碎的二樓空間就變得方正完整，足以納入次臥與書房，於二樓安排茶水吧檯，同時嵌入鋼琴與開放書房，完善空間機能。

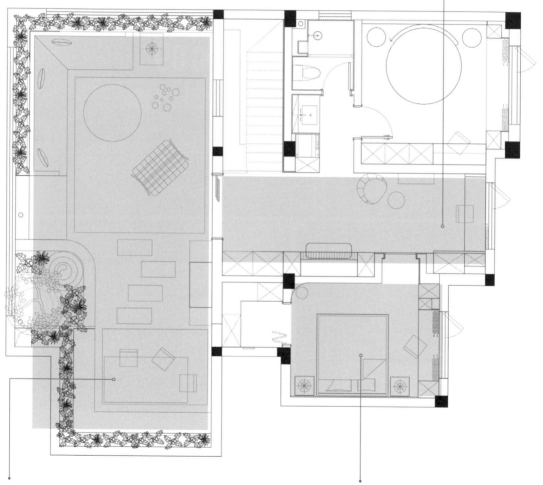

6 材質｜ **木質、仿石磚鋪陳露台，自然愜意**

戶外露台沿牆安排木質座椅、並以仿石磚鋪陳過道，與遠方山景相襯，形塑自然悠閒的氛圍。

5 材質｜ **粉色調點綴，提升空間質感**

次臥順應原有屋頂打造斜頂天花，延展垂直視覺。而兩間女兒房也運用淺粉、灰粉色點綴，增添繽紛氣息，呈現或優雅、或活潑的空間質感。

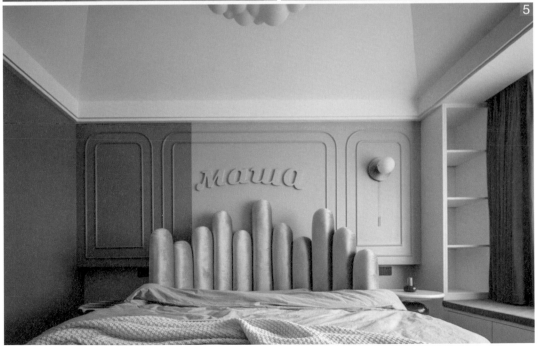

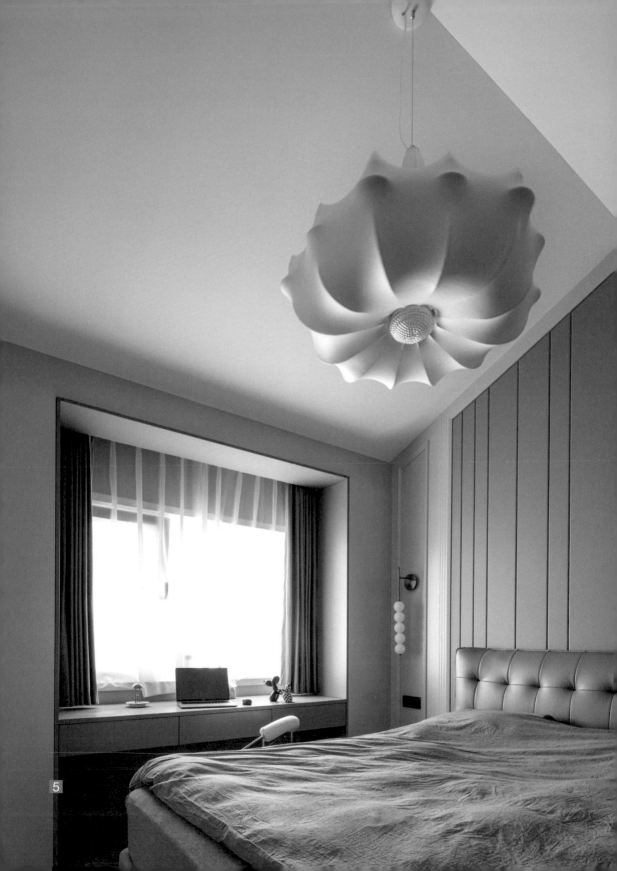

6

PLUS ╱
複層住宅設計思考

複層住宅的樓梯位置會直接影響其他功能區的採光、空間形狀與坪效，在安排格局時，通常會先著眼調整樓梯，達到適切的動線、光線和空間比例，再去延展其餘區域的大小，同時功能區的調整也會納入屋主未來 5 ～ 10 年的藍圖，探討更長遠的空間需求。

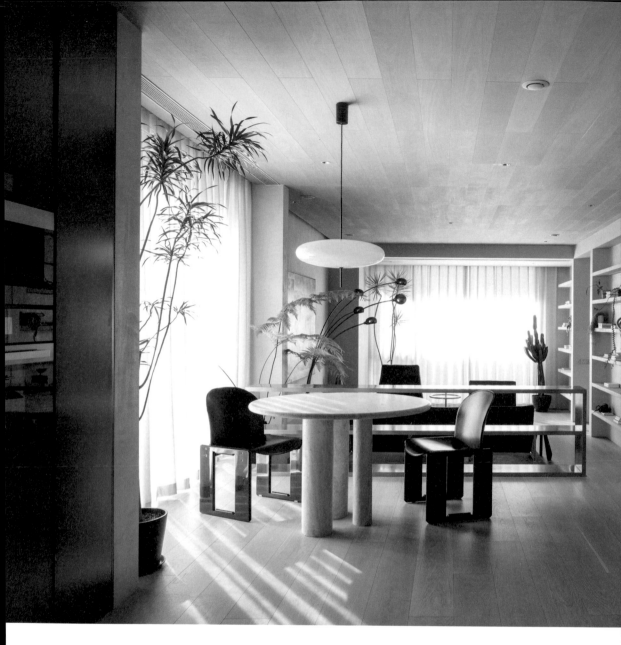

捨天井、打開手法，讓空間獲得釋放

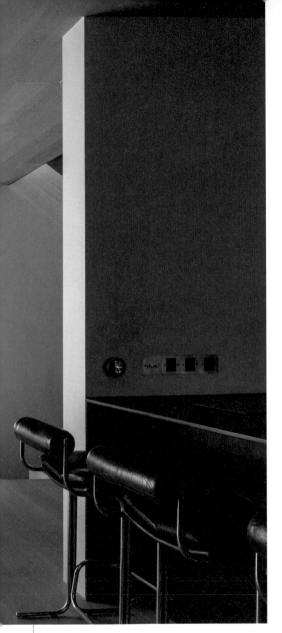

設計有時不一定需要大刀闊斧，運用一點巧思，小變化也能帶來大驚喜。NOTHING DESIGN 設計師劉暢從屋主手中接過這間擁四層樓別墅的毛胚屋，本身沒有太棘手的格局問題，唯獨格局內的一道天井，隔牆遮罩了光線，既無法滲透入室也不夠通透，如何讓家更顯明亮、機能配置連繫樓層之間的律動，是設計的首要課題。

去除天井讓空間獲得解套

去掉天井之後的空間迎來明亮也展現更高的使用率。一樓空間劃分變得明確，一邊是客廳區、另一邊是餐廚區，加上開放的設計讓整體瞬間開闊放大。劉暢利用餐廳和客廳之間結合原有結構將地板架高，高低層次化作隱形界線，迎來豁然開朗的趣味，也讓光線得以漫開全室。二樓規劃主臥與客房兩大區塊，原天井地帶化為更衣室，運用洄游動線布局空間，將主臥、衣帽間、主衛構成三位一體，使用上更從容自在，也與另一邊的客房做明確的分野。三樓另配有一套客臥、客衛外，因屋主很喜歡貓咪，養了十幾隻毛小孩，於該層按需求打造了一間貓房，讓寵物們也能自在地生活。由於屋主也相當熱愛音樂，將地下室打造為影音空間和音樂室，暗色系的風格打造沉浸式的享受環境。

設計中的一大亮點無非貫穿四層空間的樓梯，劉暢選擇保留原有位置和結構，僅在比例和材質上做了一些調整，特別是一致性的木飾面和木地板，以及結構感，呈現統一性的同時又饒富著律動感，讓樓梯宛如一座雕塑作品般，充滿特色。

由於屋主是年輕的男性，所以整體風格在簡潔基礎上做發揮，盡可能捨去多餘元素讓空間呈現極簡感受；另一方面也考量此為生活居所，除了以屋主喜歡的黑色系、金屬質感傢具做勾勒外，也用了大量的木質調增添溫度，帶出一種既簡潔、經典又充滿溫馨的味道。

Home Data

坪數／91 坪
類型／別墅
地點／大陸 · 北京
住戶／2 大人
建材／微水泥、烤漆、木、不鏽鋼、玻璃

文、整理＿余佩樺　資料暨圖片提供＿ NOTHING DESIGN　攝影＿ WM STUDIO

1 格局 | **把屋主興趣納入家中**

設計者特別針對熱愛音樂的屋主在地下室規劃了影
音、音樂室，沉穩調性讓他能更盡情地投入其中。

2 格局 | **簡潔溫馨、經典至上**

格局卸除天井後將一樓主要的生活場域一分為二，無論
是屋主自己或是會客，皆能在通透的空間中自在使用。
客廳以屋主喜好的黑色系、不鏽鋼材質為主的傢具做鋪
排，呈現一種簡潔、經典又溫馨的風格；餐廳與廚房則
不做隔間，維持全開放設計，滿足宴客需求。

1F / 客廳、餐廳、廚房、吧檯、客衛

3 **串聯｜ 主臥、主衛、衣帽間三位一體**
動線主臥以洄游動線做安排，不論從哪裡進出都能
環繞主臥、主衛以及衣帽間，行走更順暢。進入主
臥後視線做了遮擋，不會入室即看到床頭，確保私
密性。衛浴規劃成三分離式，同時另一邊還串聯了
獨立衣帽間，提升居住舒適度。

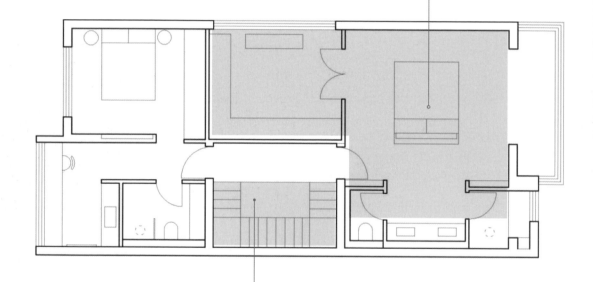

4 **串聯｜ 重新捏塑讓樓梯很有雕塑感**
串聯延續原本樓梯位置，並按新比例、以新材質重
新塑造的樓梯，整體變得立體，行徑之間也多了律
動感。

3

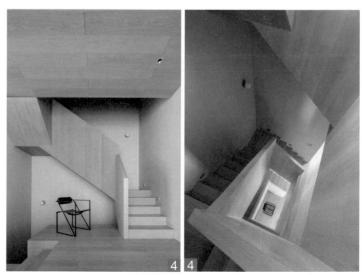

4　4

5 串聯 | 回字型維持空間的開闊

次臥同樣利用開放式手法讓臥室和衛浴間整合在
一起，並以回字型設計回應環境條件，不僅光可
以滲透入室，空間開闊、動線也很順暢。

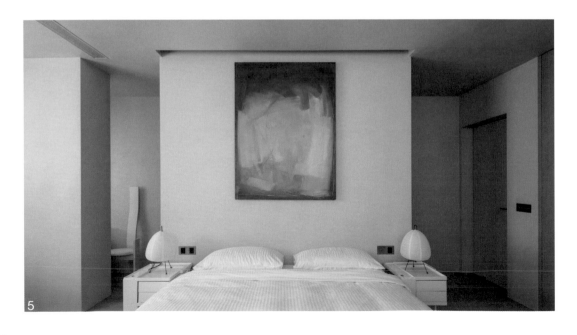

5

5

PLUS／
複層住宅設計思考

複層住宅除了留意垂直面向的思考，另也要留心平面縱軸的設計，像是在一樓就善加利用原結構地板高度製造了高低效果，錯落的高低平台成為了隔間的一種，不僅讓整體獲得了更開放的面積，還能進一步以更自由的方式布局機能，讓生活空間不再被綑綁。

3

採 光

引入自然光源

人工光源輔助

Point 1　引入自然光源

最好的光源莫過於自然光，而格局對採光、通風的影響很大，如果希望室內每個區域都能保持良好採光，最好在格局配置階段就要考量其進入方向進行配置，一般來說，順著光線配置格局最佳。此外，透過正確開窗、材質等更能完善使用無價的太陽光。

01 鑿新窗或加大窗型

面對缺光或無光的室內空間，如果條件允許、四周建築棟距適宜，鑿新窗或原本窗型加大，能迎入更多天光。由於台灣位於北半球，陽光多從南方進入，北方光源多為間接光，光線較為柔和，熱度也降低，因此通常建議選擇南北向開窗；東西向開窗則要注意遮陽的問題。不過，鑿新窗或加大窗型時需要注意不可開在建築物的剪力牆上，以免破壞內部的鋼筋結構；承重牆若開窗太大，也會無法支撐建築，必須找來結構技師或專業人士協助進行評估。另一方面，也要注意公寓大廈等若想開窗，依規定需經過整棟住戶或管理委員會的同意。不過，如果種種條件允許，能在採光佳的位置開新窗或加大普通小窗為落地窗，仍然是很好的引光方式。

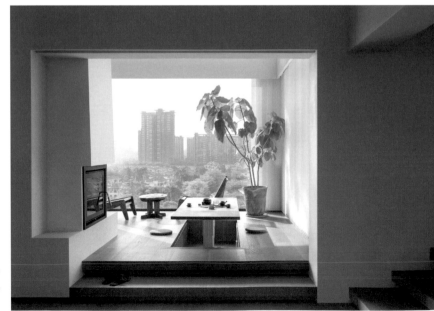

好的開窗不僅將光導入，更能將戶外的景緻引入。
圖片提供＿名津設計

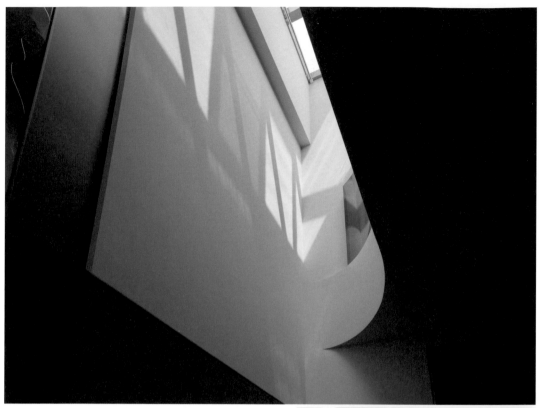

02 天井、天窗增加上方採光

如果住宅為透天、獨棟或別墅，透過頂樓開設天窗、天井的方式，從天頂直接納入光線，就算只開一小扇也會有極高效率，並且也讓各層都能享受採光。同時在牆面開高窗，就能引進水平入射的光線，藉此增加室內更多光線。順帶一提，天井若設計得宜，兼具通風效果。天井、天窗除了帶入上方光源外，也能透過不同開口、形狀的設計，如圓弧、半圓、十字等，讓室內光影能隨著晝夜帶來更多元的變化，也有助於不同設計主題的塑造。

藉由打開天窗，讓光線透過天井垂直灑落至二樓，補足昏暗空間採光。圖片提供__森境室內裝修設計

藉由刻意留出的牆面上方鏤空，令
來自玄關的光線滲透進屋內深處。
圖片提供＿上海几言設計研究室

03 開放、鏤空設計讓光更深入

順光配置格局，能讓光線更深入空間。因此，打通格局、拉齊線
條的開放式設計，能更充裕地讓陽光灑落入室，而不受阻。若住
宅前後都有自然光源，更能因此獲得兩側光源得到加倍效果。

Idea 1 設計不做滿，光線順勢進入

當空間中已經有自然光來源，透過刻意不做滿的設計，能讓光線
透過巧妙留有縫隙的立面滲透室內深處。例如將電視櫃、電視牆
高度大幅降低；拆除實牆改為開放木櫃；隔間、牆面不做滿等方式，
都能讓光源順勢進入空間。

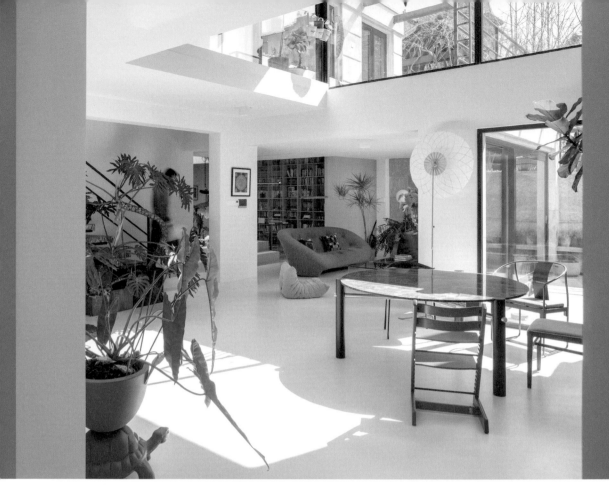

上海漫縵設計事務所選擇拆除一樓部分樓板，搭配開放式設計、整體白色調的運用，讓地下空間整體變得更加明亮。圖片提供＿上海漫縵設計事務所

Idea 2 打開部分樓板爭取光源

拆除部分樓板，看似犧牲所能運用的單層面積，但如果能為長期居住在內的人們換來更好的採光及通風，生活將會更加舒適。可以看見愈來愈多設計師會藉由打開部分樓板，搭配天井、天窗來為室內爭取更多光源，甚至透過拆除一樓樓板、地下室牆面，徹底改善陰暗的缺點。有些設計師會搭配鏤空的樓梯，或是以空橋架接取代作整面樓板，讓光線能自天井流瀉至下方樓層，後者運用得當，甚至能改變屋內的行走動線，形成有趣的生活體驗。

Idea 3 可開可關的彈性設計

開放空間能讓光線自由遊走，但並非所有空間都適合開放式設計。面對需要隱私，但也需要自然採光的空間，可以善用可開可關的彈性設計，如拉門、布簾等，讓採光多一個面向，並在需要休憩或獨處隔開使用。

04 選對材質引光入室

除了開放、鏤空的設計手法，選用具有穿透或折射性質的材質，也能避免限制光線的延展，或是引入更多光源，同時放大空間視感，為空間帶入光彩。

Idea 1　穿透材質保持通透

玻璃是非常好的穿透材質，搭配鐵件、木質框架等手法，能給予空間分界的劃分，在視覺上也能獲得通透感。即使是注重隱私的空間，也能選用直紋玻璃、白膜玻璃、玻璃磚等作為隔間的材質，保留隱約透光的特性，卻又不會直接看清楚牆後的場景，是採光、隱私與空間感的好選擇；或是採用玻璃半牆的形式打造臥室內的衛浴、書房等空間，讓光得以延展。除了玻璃外，鐵件、藤編、木質、壓克力板等都有穿透性材質可以考慮，例如沖孔洞板，運用於樓梯的層板，搭配天井等設計，能讓光線得以穿越至下層。

將更衣室運用玻璃磚作為隔間，引光解決長型空間中斷採光不足的問題，同時確保隱私。圖片提供＿十穎設計

Idea 2　折射材質帶來奇效

通常在低樓層的住宅，除非四周無建築物或鄰棟相聚遙遠，否則大部分水平入射光線都無法進入。若想引入自然光，可於牆面上塗上白色，理用光的折射，有效明亮空間。而靠近窗戶的地板也選用淺色系，讓地面能反射光到深處。也有其他運用光線折射原理的產品或建材，像是導光百葉等能加以運用。

名津設計在三個圓錐孔中植入斜面鏡，將側窗的光線折射進室內。圖片提供＿名津設計

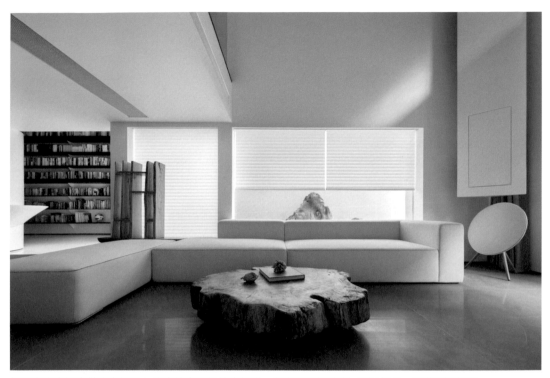

找到空間向陽處做開窗設計，能盡情享用無價自然光，對身體也較健康。圖片提供＿深點空間設計

05 新蓋透天的開窗方式

如果希望空間中有充足的自然採光，在空間規劃之初就要注意開窗位置。尤其是自地自建案，更應盡量在初期就讓設計介入，找出空間最適合的位置進行開窗，將自然光引導入室。

Idea 1 在向陽處開窗

要利用自然光，要盡可能找出空間向陽處做開窗設計。除了面積要夠大之外，也要儘量規劃雙邊採光，如此一來才能使自然採光發揮效益，同時讓白天減少開燈的機會。

Idea 2 裝設垂直落地式玻璃

運用整面活動式的落地玻璃可充分地引光線入室，光透進窗框的線條能在屋內產生對稱的光影，營造出另一種非裝飾性的線條。裝設這種活動式落地玻璃除了可以引進大亮的光外，還能將窗外的景致帶入，模糊邊界，感受到自然的呼吸。

Point 2　人工光源輔助

居家燈光規劃在於自然光源與人工光源的交互運用，才能讓整個住宅的光源充分完整。當自然光線照面不足，則需以人工光源補助加強，相互調配達成互補。空間中仍建議以自然採光為主，減少間接照明設備，能夠大幅降低能源的耗損與浪費。

01 各空間的照明方式

各空間中所適合的照明方式都有所不同，為了提升照明在家裡的實用度，可依照下列方式適當配置光源。

Idea 1　玄關燈依功能配置

首先釐清玄關照明的作用為何，若是用於收納用途，可採用普照式照明，若是用於鞋櫃中的照明，則可以功能性照明為主；如果玄關的主要作用是動線走道，則可用間接照明或是具有功能導引的燈光照明，如夜燈性質的壁燈、檯燈等，還兼具裝飾用途。

Idea 2　客廳利用立燈增加補助光源

客廳的照明同樣必須先確定用途，如果坐在沙發上閱讀、看電視頻率高，建議使用檯燈或可調式立燈幫助使用變動的需求。對於一般人較習慣的頂燈，建議不要過度使用較佳，因為頂燈是普照式光源，受光面是全面性的，所以燈光集束要很多，才能讓整個空間都能感受到，不但會消除空間的層次感、缺乏光影美感，也不見得較為省電。客廳的燈光顏色，則建議以黃光或者黃光搭配白光的方式，帶來休息氣氛。

在玄關處增加一條線型燈帶引導動線，也形成入門的視覺端景。圖片提供__ Peny Hsieh x 源原設計

Idea 3 臥室以頂燈為輔，床頭燈為主

臥室的照明應以頂燈為輔助，採直接照明或間接照明都行，而床頭或床邊燈為主，除了具有床前閱讀、照明集中的功能，亦能兼顧導引、不干擾他人的作用。

Idea 4 兒童房以普照式為主

兒童房以普照式照明為主，並加強頂燈的量束，以適合小孩全面性的空間活動，並在個別位置如書桌增加功能式照明。另外，要留意嬰幼兒的注意力容易被房間中明亮的燈光吸引，但小孩直到9歲視力才發育完全，未發育完全的視覺系統敏感且脆弱，面對強光照射、裸露的光源、窗口陽光的直射眩光都會對眼睛造成不可逆的傷害，因此要嚴格控制室內眩光，透過柔和的光線來保護視覺健康發育。

Idea 5 餐廳考量照明高度

餐廳主要以餐桌照明為主，利用實用的吊燈照明餐桌的範圍，不但視線清楚，且不使光源刺激導人的眼睛，也可以另外增加檯燈、立燈等在牆、櫃體四周，製造用餐氛圍。

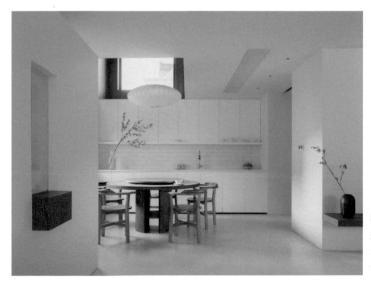

利用造型吊燈加強餐桌的照明。一般上，餐廳的懸掛吊燈高度多以170公分為佳。圖片提供__上海几言設計研究室

Idea 6 廚房照明強調安全實用

廚房照明以工作性質為主，建議可使用日光型照明，集中在工作的桌面上運作，如流理臺的層板燈照明就可以使用 T5 或 T8 日光燈，加強工作的安全性。而廚房的走道上則可以頂燈照明，照顧到走動時的動線明亮度。

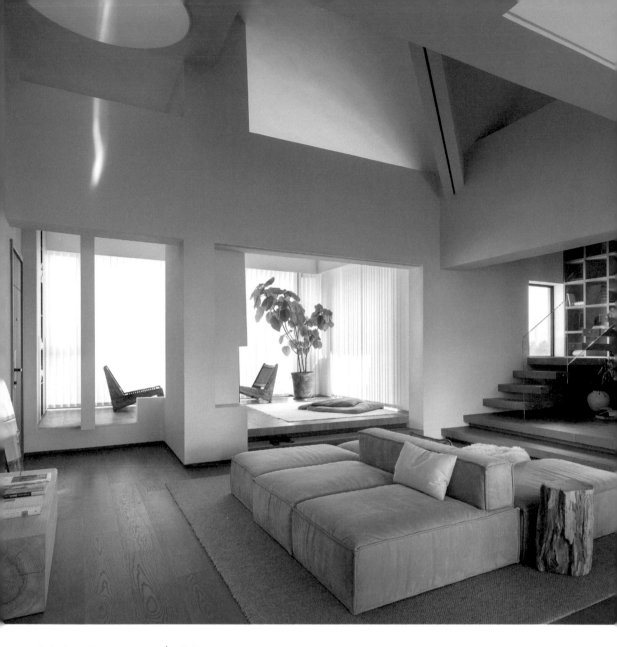

CASE STUDY / 09

逐光串影，打開複層空間新格局

Home Data

坪數／約 50 坪
類型／樓中樓
地點／大陸 · 廣東
住戶／1 大人
建材／塗料、木、玻璃、木地板、鏡面

文、整理__余佩樺　資料暨圖片提供__名津設計　攝影__視方攝影 - 翱翔

　　室內設計有趣的地方在於過程中那偶發性的遇見，從不可預期中看見創作的機會。名津設計創始人李明津回憶這間座落於廣東東莞的住宅，原先的設計有意避開既有結構與梁位，透過封頂手法，讓天花力求常規模樣、格局講究方正和獨立。正當李明津心存疑慮時，一切都在拆除結構後有了翻轉，「拆除後還原縱橫交錯的梁柱結構，更發現坡面屋頂至樓地板距離達 9 米，再加上高位的側窗採光非頂光，光照難落於室內。」總總情況解開了李明津的疑惑，也讓他決定順應環境提出設計解方。

讓自然光隨著角度折射滲入室內

　　攤開平面圖一一解構，這是一間單層再加上閣樓的住宅，兩者原本要靠室外梯做連結，在全面分析現況與評估需求後，李明津決定捨一房並將樓梯引入室內，垂直序列的關係分明，行徑動線也變得合理。接著在中空的核心區域，從「潛望鏡」獲得的啟發，將三個圓錐孔置入其中，同時在頂部設計一面斜鏡與側窗形成一定的折射角度，光線不僅可以滲透直落於室，隨時間變換的投射下還能映照出不同角度的光影，為空間帶來多樣多變的視覺效果。

　　根據屋主需求將空間劃分出動靜兩大區塊，公領域將客廳、餐廳、廚房以及休憩和室等整併於同一軸線上，以回字動線串聯彼此，展現格局呼吸餘裕，也增添流動味道。為了體現空間的高低韻律，在休閒區和沿階梯而生的閱讀區均做了局部的抬高，前者內嵌了一張升降茶几，後者則是讓水平軸線呈一致，在功能與設計之間找到了另一種平衡。

　　在拆除看見空間原貌後，李明津就決定讓空間自身說話，捨棄不必要的裝飾，以最簡鍊方式提取元素，適度結合以二手木製成的家具為空間增溫、增色，成功地在乾淨中透出最純粹質樸的味道。

1 格局 | **最大程度地開啟空間可能性**
格局原先上下層是各自獨立,打開空間後,還原簡潔率性的骨架結構,也順勢將內梯導入,成功串聯上下樓層,不僅上層的存在變得更合理、加深區域連貫性,同時也大幅提升利用率。

2 串聯 | **垂直動線由室外延伸到室內**
打通其中一個空間的樓板,順勢讓通行閣樓的路徑移至室內,樓梯隱身在立面牆後方,營造階梯無限向上延伸的效果。

3 格局 | **重塑主臥機能與尺度**
巧妙地按既有結構引流主臥內臥室、衛浴和衣帽間的動線,有效整合室內的每一寸,將坪數最大化。

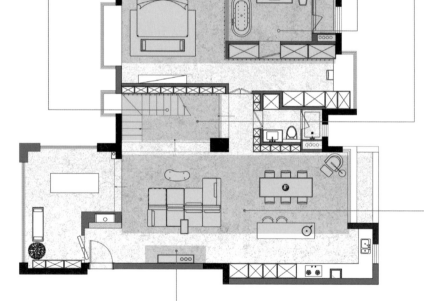

5 採光 | **成功借光為室內補光**
設計師釋放出原有的結構體,另設三個圓錐孔並於頂部植入一面斜鏡,恰好與側窗形成一定的折射角度,讓光像光束般灑落於室內。

4 串聯 | **展開空間內外多向互動關係**
將餐廚、客廳兩大領域安排在同一軸線上,同時空間與走道相融,依據窗景方向延展布局、動線更形流暢,彼此在無隔牆下,透視感繚繞全室,拉近與戶外的緊密關係。

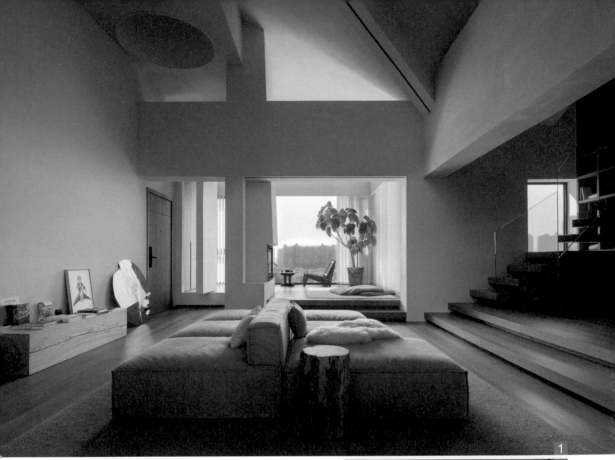

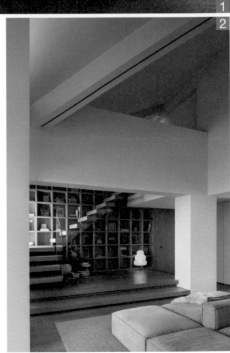

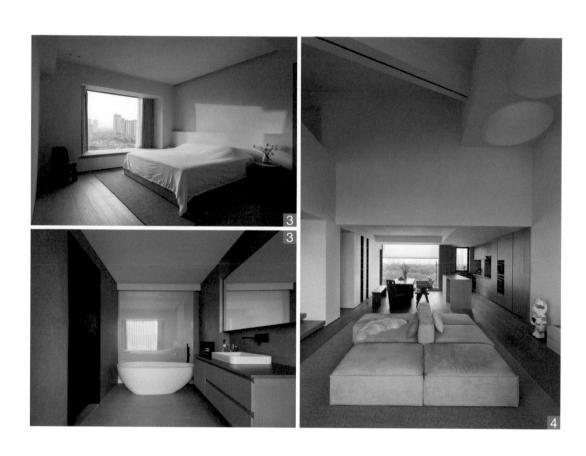

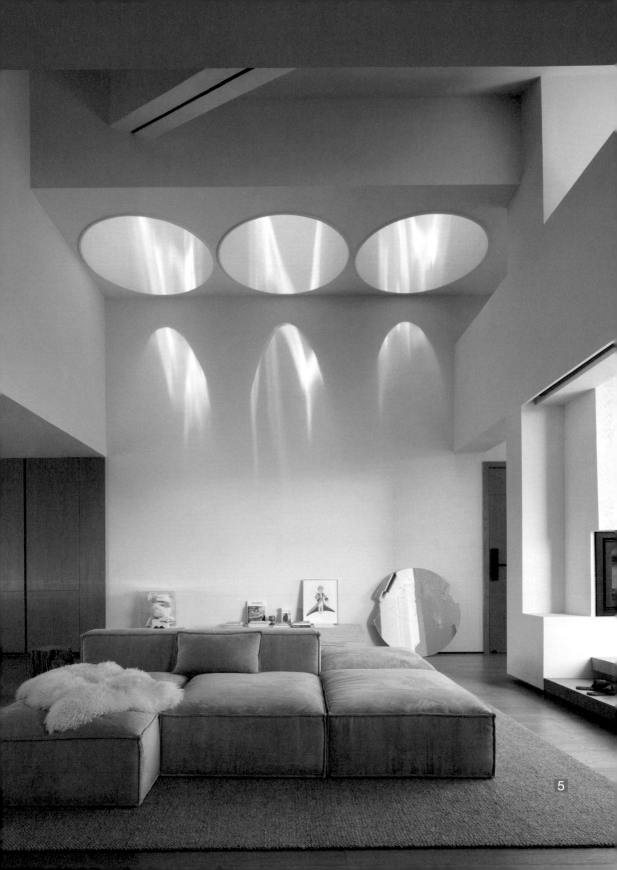

6 | 格局｜ **創造多用途的活動空間**

重新規劃後的閣樓既可以是屋主自己放鬆天地，
當親友來訪也能暫作為簡易的休憩區域。

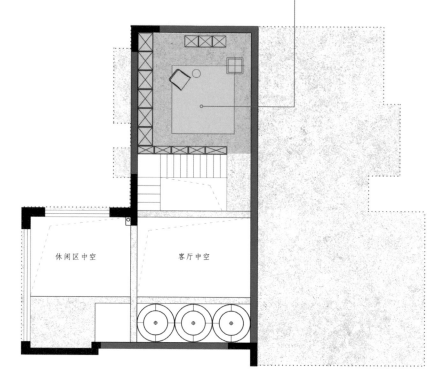

休閒区中空

客厅中空

6

PLUS ／
複層住宅設計思考

規劃複層住宅，首要先釐清地理環境位置，進而依此找出最合宜的進光、景觀條件，接著再按人口組成將適切的機能放入空間中。此案在內外探索完後，日光調配建築姿態，並以開放形式將各種生活空間鑿刻成型，一人生活其中自在、舒適又從容。

CASE STUDY / 10

弧形樓梯納入光，雕塑家的豐富樣貌

　　此案例原為地下一層、地上二層的獨棟建築體，地下一層樓高 5.5 米，僅有一個小天井，採光不足，屋主希望空間能滿足家中 3 人居住與聚會需求，323 STUDIO 設計總監趙斐以弧形樓梯打造採光天井，讓地下室變身為涵蓋客廳與客房、交誼場所的兩層空間，以 B2 作為家中出入口的設計大大提高地下層使用率，弧形樓梯營造出的採光區也成為整個居住空間裡最好的百變風景。

　　格局上將 B2 設為客廳、B1 為客房與兒童活動空間、一樓是廚房餐廳、二樓為臥室，家庭機能分層置放，讓空間使用更為完整。為了提高整個地下空間使用率、增加互動，趙斐沿著採光窗邊，融合空間形體與光影，以有機型態創造出弧形天井，放射狀的自然光保證地下室有充足光線，曲線的樓梯結構造型外露搭配清水模牆壁，百葉窗光影依時序變換引人入迷。

樓梯引導動線融合空間

　　依照公私領域的需求重新規劃樓梯後，安排 B2 作為主要對外出入口，也保留原先一樓出入口供家人使用，B1 的客廳與一樓的中島餐桌營造出不同的迎賓風情。一樓家庭公領域通往二樓臥室私領域的氣氛轉換，也以樓梯動線做引導，將樓梯安排在餐廳旁最內角落，無形中便增加不同於公領域的私密氣氛。一樓的廚房劃分內外廚區，將重油煙的炒煮隔離，也可避免氣味依著天井散布。二樓的主臥入口以更衣室隔開浴室與睡眠區，保留睡眠完整性。

　　此案例中的樓梯設計除了讓每層樓有更方便的動線連結，也創造出室內空間豐富的體驗感，動線上讓整棟建築的每個空間既獨立又貫通，彰顯出複層住宅的最大優勢，功能區域可以劃分更明確，於縱向空間上也有更為豐富的感受。材質上使用具有原始質地感的材質如混凝土、白色板材、拉絲不鏽鋼等，讓空間的色系包容度也強。

Home Data

坪數／127 坪
類型／樓中樓
地點／大陸 · 鄭州
住戶／2 大人 1 小孩
建材／混凝土、板材、拉絲不鏽鋼

文＿田瑜萍　資料暨圖片提供＿323 STUDIO　攝影＿
WM STUDIO

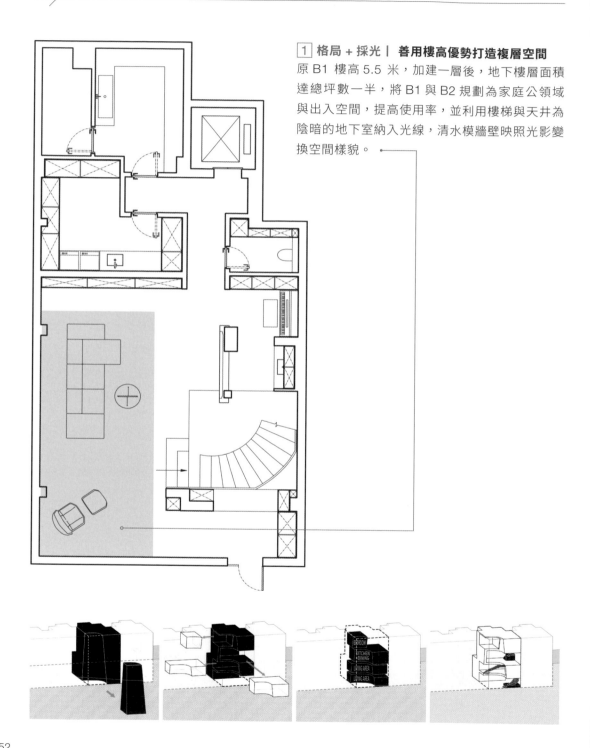

1 格局 + 採光｜善用樓高優勢打造複層空間

原 B1 樓高 5.5 米，加建一層後，地下樓層面積達總坪數一半，將 B1 與 B2 規劃為家庭公領域與出入空間，提高使用率，並利用樓梯與天井為陰暗的地下室納入光線，清水模牆壁映照光影變換空間樣貌。

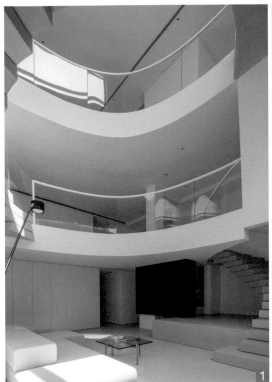
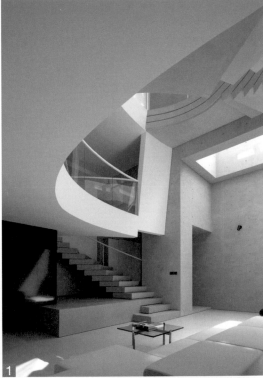
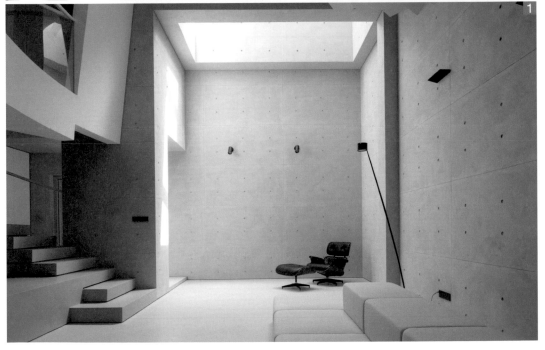

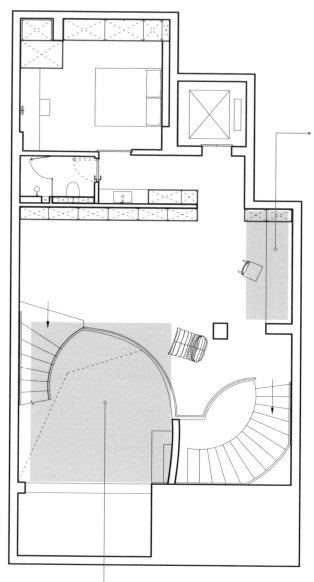

3 格局｜ 工作區域沿牆收納

B1 層設書桌收納櫃，可作為屋主工作區域使用。

2 採光 + 串聯｜ 弧形動線讓家圍繞採光

一樓與 B1 的樓梯採弧形設計圍繞採光區，透過天井納入採光，讓家庭公區更為明亮，室內氣氛隨日光變換，並以樓層區分使用功能保持機能完整；進入私領域的動線則放在遠離挑高區的角落，較為隱密。而弧形樓梯堆疊的量體，不僅強化線條感，也成為獨一無二、具有雕塑感的裝置。

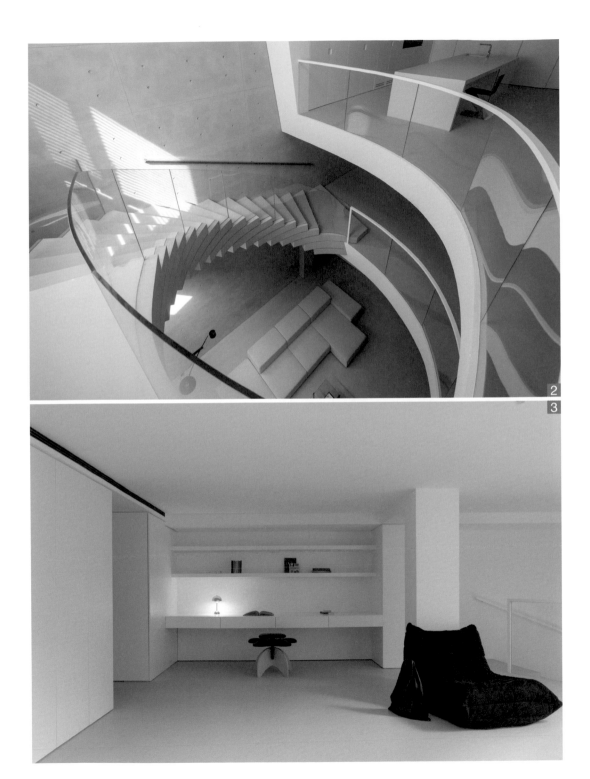

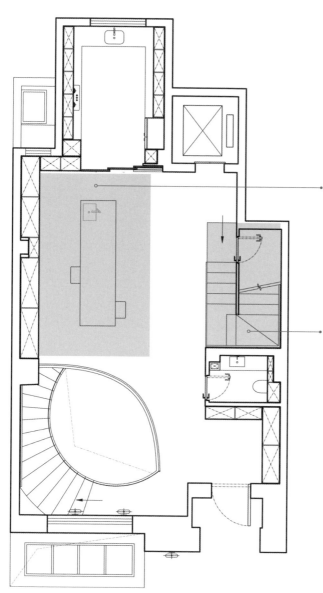

4 格局 | 中島餐桌兼顧宴客日常需求

延續公共區域圍繞採光區原則，餐廳以中島整合輕食區，一家三口在此享受相聚用餐。簡單潔白的設計彷彿成為光影的畫布，有機自然。

5 串聯 + 機能 | 梯下空間納入儲藏室

一樓公共空間到二樓居住空間，設計者將樓梯放在更為私密的位置，並利用往臥室的梯下空間創造出儲藏室供收納大型物品。

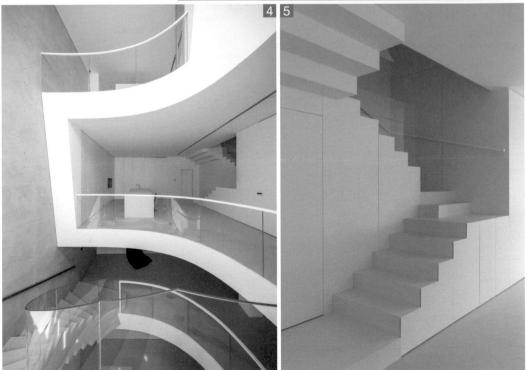

6 串聯 | 主臥導入迴游動線

主臥入口以更衣室隔開浴室，使用上不會干擾睡眠。
面向挑高採光區則設有拉門，完全打開後更能讓光更
深入空間。

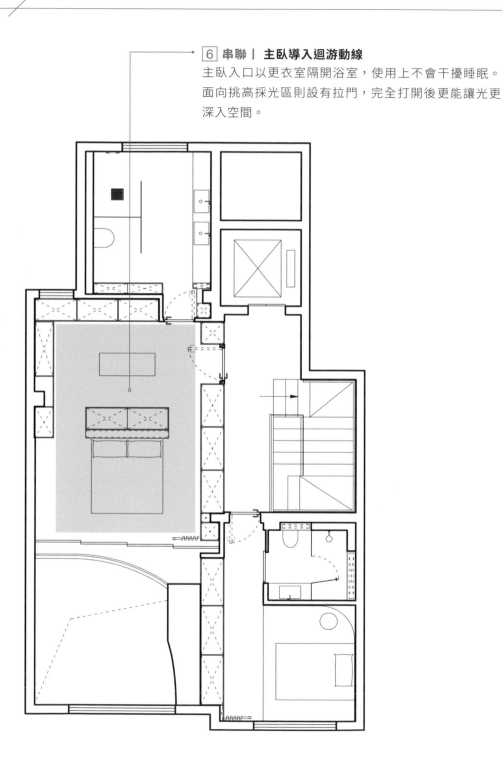

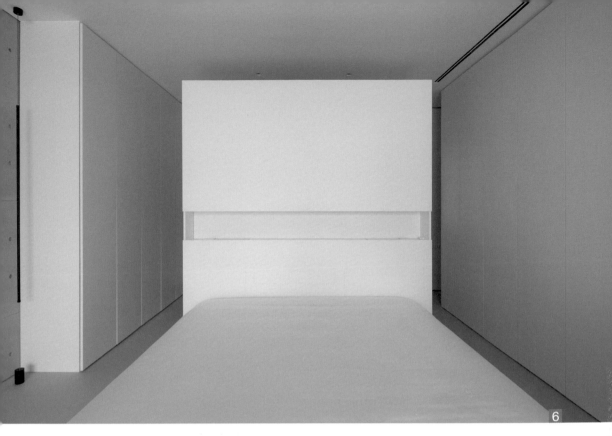

6

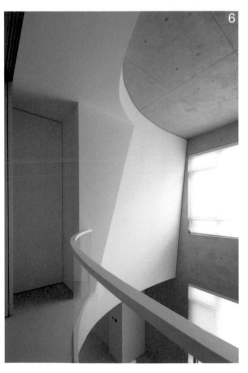

6

複層住宅應發揮其最大優勢,將家庭機能分層設計,注意採光需求,以樓梯動線串聯各空間,增加空間使用最大化。大尺度的空間可以利用推拉式隔牆等手法,也可以多做靈活的訂製家居產品,例如可拆卸的櫃子、牆板等,創造更為靈活的空間,因應未來彈性變化。

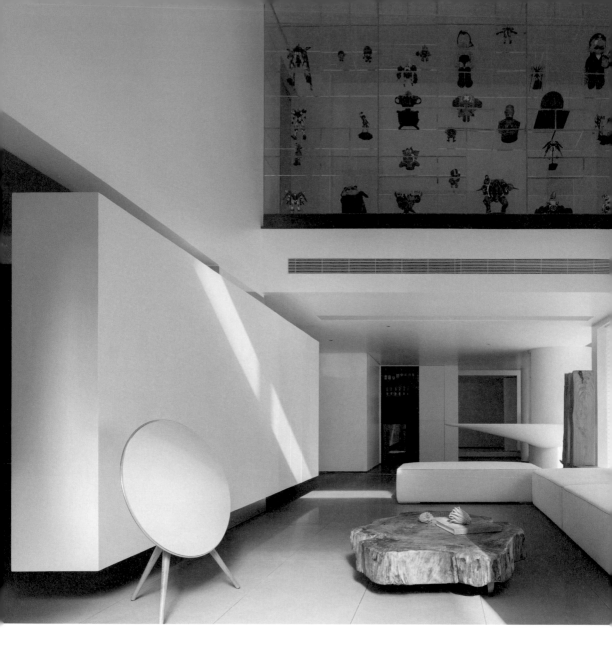

CASE STUDY / 11

拆牆引光，水平與垂直軸線瞬間放大

這間地下兩層、地上兩層的獨棟別墅，一對長輩、年輕夫妻和女兒一家五口居住。由於建築本身有兩道入口，一處位於一樓，另一處則是地下二樓，地下二樓空間大，但整體陰暗不通風，閒置不用又太浪費。決定重整地下二樓，改造成父母與小孩的公共空間，一樓則讓給長輩使用，打造互不干擾、擁有各自生活空間的三代共居住宅。

貫串水源意象，流動曲線柔化空間

地下二樓原始格局形狀就不方正，還有隔牆阻擋，於是拆除所有隔牆，玄關到客廳全然開放，而空間原本僅有一道採光，也特地打牆，沙發後方多了落地大窗，大量日光進入，空間更明亮開闊。順應客廳的挑高優勢，地下一層刻意新增樓板開闢一處展示空間，選用玻璃櫃收藏屋主心愛的公仔玩具，從客廳就能抬頭眺望眾多收藏品，為空間增添藝術氣息。一旁則安排開放式的多功能書房，同時書房中央柱體以圓柱修飾，順勢打造水滴形的人造石長桌，長達 5 米 7 的桌面橫跨高低落差的地板，能同時作為吧檯與書桌使用。

順著樓梯向上，能看到 12 米長的榆木板貫串四層樓，底端再安排烤漆圓盤承接，如同水源向下滴落，形成圓鏡般的水面，除了注入藝術意涵，榆木板也嵌入線燈，為梯間起到照明作用。整體空間融入「水源」的設計概念，從餐桌、樓梯裝飾到主臥吊燈，在在呈現水滴、瀑布的流動曲線，柔化空間線條。

來到一樓則是長輩的生活空間，廚房也設置在這，全家人能在此料理用餐，餐桌、吊燈同樣採用水滴狀設計相互呼應。沙發後方特意嵌入各種大小、造型的印章，並引用白居易古詩《玩止水》刻印排列，形成一幅充滿詩意的裝飾端景。二樓則將三房改為兩房，主臥納入一房改做更衣室，收納更充足。而主臥床鋪置中，環繞式的動線讓來回行走更自由，床頭也與書桌合併，增添工作機能。

Home Data

坪數／103 坪
類型／別墅
地點／大陸・廣州
住戶／4 大人 1 小孩
建材／人造石、金屬啞光漆、木地板、烤漆玻璃、不鏽鋼

文__ Aria　資料暨圖片提供__深點空間設計

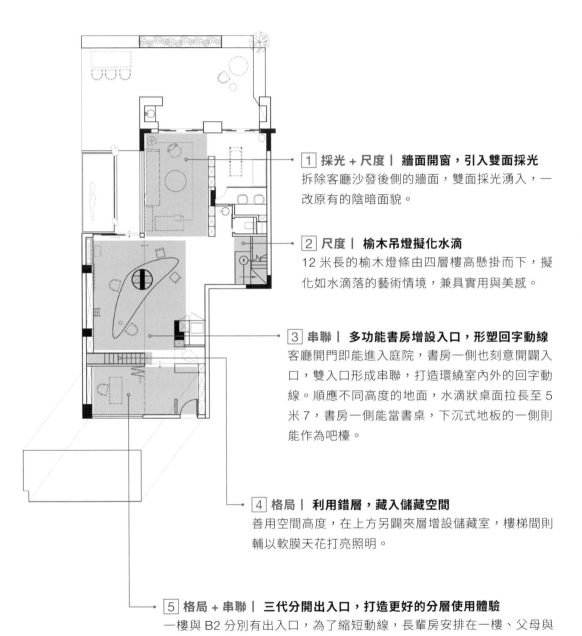

1 **採光 + 尺度｜ 牆面開窗，引入雙面採光**
拆除客廳沙發後側的牆面，雙面採光湧入，一改原有的陰暗面貌。

2 **尺度｜ 榆木吊燈擬化水滴**
12 米長的榆木燈條由四層樓高懸掛而下，擬化如水滴落的藝術情境，兼具實用與美感。

3 **串聯｜ 多功能書房增設入口，形塑回字動線**
客廳開門即能進入庭院，書房一側也刻意開闢入口，雙入口形成串聯，打造環繞室內外的回字動線。順應不同高度的地面，水滴狀桌面拉長至 5 米 7，書房一側能當書桌，下沉式地板的一側則能作為吧檯。

4 **格局｜ 利用錯層，藏入儲藏空間**
善用空間高度，在上方另闢夾層增設儲藏室，樓梯間則輔以軟膜天花打亮照明。

5 **格局 + 串聯｜ 三代分開出入口，打造更好的分層使用體驗**
一樓與 B2 分別有出入口，為了縮短動線，長輩房安排在一樓、父母與小孩的公共區則在 B2，形成三代宅的分層使用體驗。B2 入口端景順應天窗安排風化的奇岩裝飾，傳遞「開門見山」的意寓，同時換鞋椅採用透明壓克力支撐，視覺輕盈不突兀。玄關一側則增設多功能房。

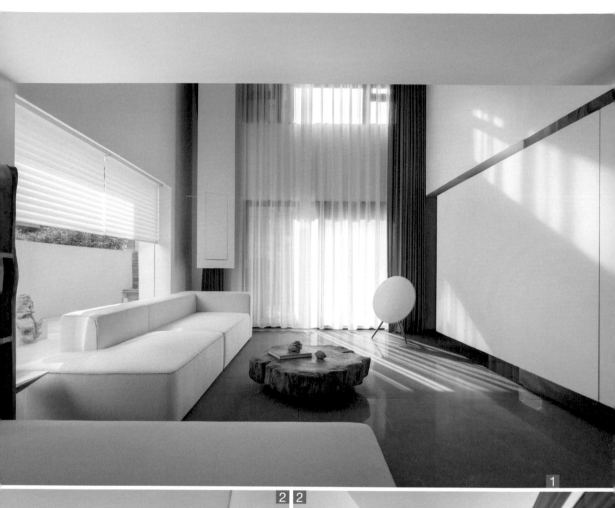

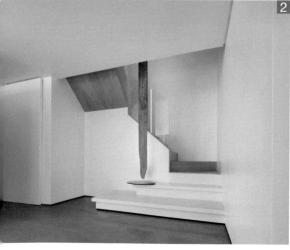

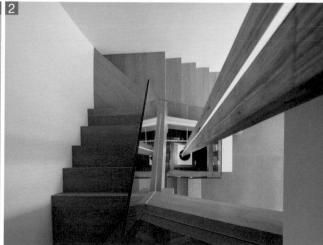

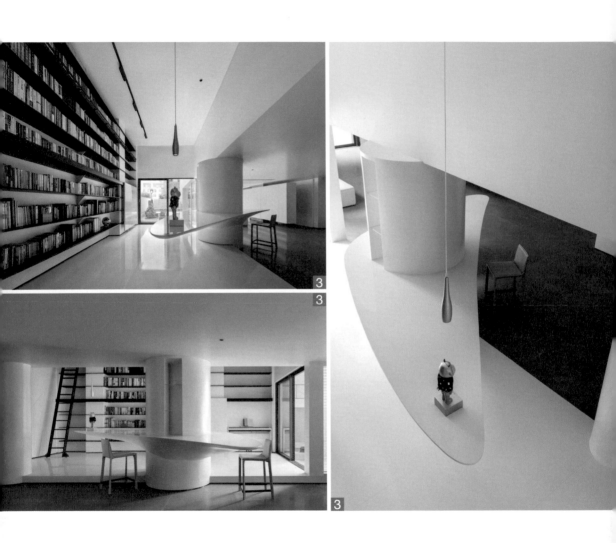

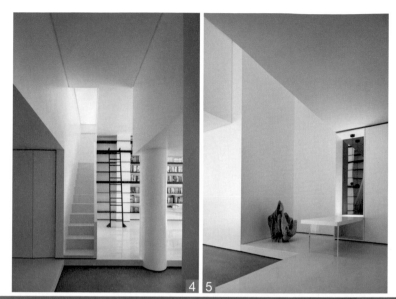

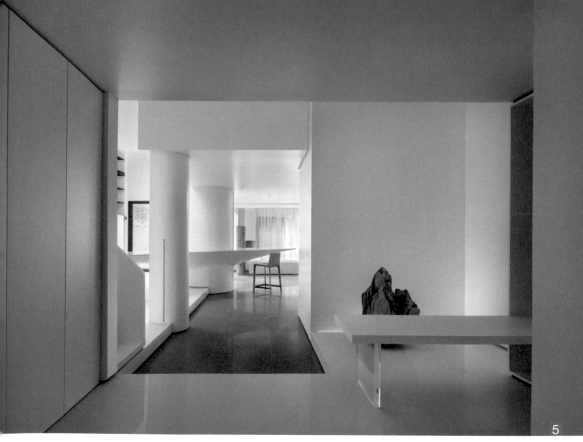

6 材質｜水滴餐桌更富藝術性

餐桌、吊燈以水滴造型呼應「水源」的設計寓意，特意規劃過的尺寸，一家五口也坐得下。

7 材質｜印章裝飾畫，傳遞東方人文風采

電視牆以深黑色系奠定沉穩重心，沙發背牆則嵌入以古詩排列而成的印章裝飾畫，注入東方風韻。

1F / 玄關、客廳、餐廳、廚房、長輩房 ×2、衛浴

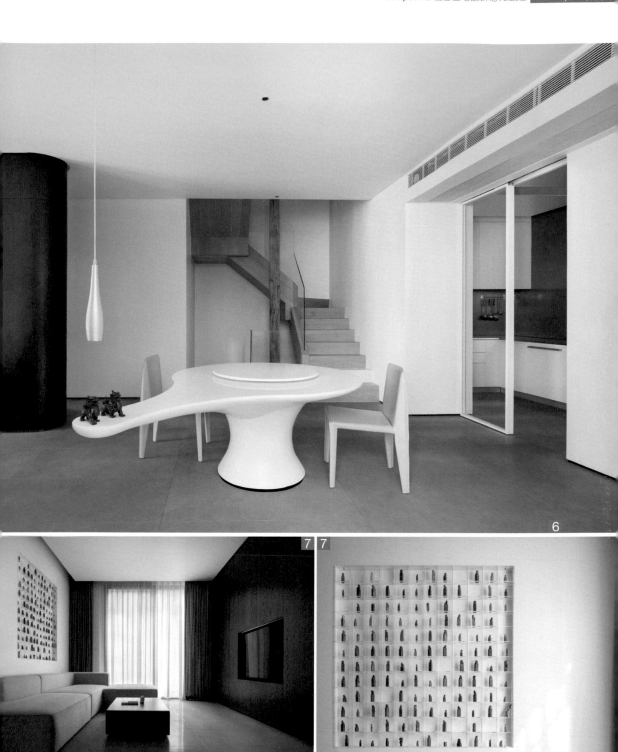

6

7 7

8 格局 + 材質｜ 瀑布吊燈成視覺焦點

主臥將原先兩房合併一房，納為更衣室使用。主臥床頭則與書桌合併，兼具睡寢與工作機能，同時搭配訂製的壓克力瀑布吊燈，為空間畫龍點睛。

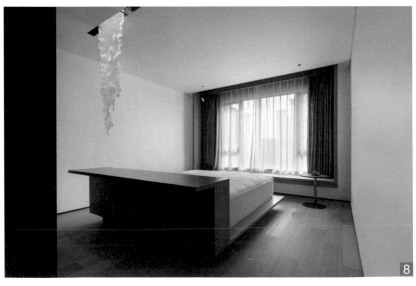

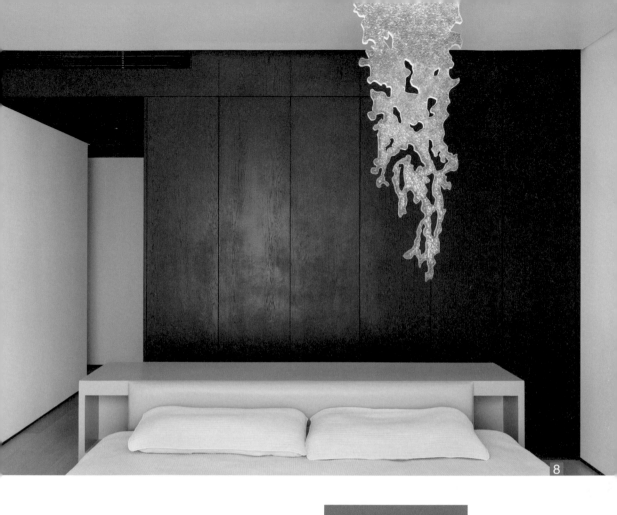

8

PLUS／
複層住宅設計思考

想適當拿捏複層住宅的尺度，不妨將空間中的各種元素，像是房間、傢具等視為模塊，預留鬆弛的動線寬度後，每個模塊依照空間大小、屋主需求放大或縮小，有餘裕地安排使用尺度，就能不過度擠壓、也不會過於空曠，同時藉由樓梯串聯整體的上下動線。

CASE STUDY / 12

破解樓層採光不佳問題，光與綠意層層遞進

Home Data

坪數／103 坪
類型／別墅
地點／大陸・上海
住戶／2 大人 1 小孩
建材／大理石、玻璃、樹脂、木、塗料

文、整理＿余佩樺　資料暨圖片提供＿上海漫緩設
計事務所（manmandesign）　攝影＿ studio FF

　　這棟雙層別墅位於上海楊浦區，上海漫緩設計事務所（manmandesign）設計師李夢婕談到，最初接觸為毛坯房狀態，當時在做基地探勘時，發現地下一樓因過多的隔牆劃分，採光、通風皆不盡理想，如何改善此問題，同時讓地下層的空間使用更為合理化，以及一樓和地下層的連結更緊密，皆為本次設計的重點。

　　本案居住人口單純，規劃上以一家三口的生活、加上偶爾家庭聚餐聚會的模式來考量。男主人喜歡養魚、對植物亦有研究，女主人則愛好下廚，因孩童年紀尚小，正處於學齡前需要父母看顧的時期，經重新思量後，李夢婕一改原先公私領域散落各樓層的思考，一樓單純劃設為私領域，地下層則為公領域。整體布局上，先釋放出部分房間坪數，再藉由開放且流動的動線串接空間，打破使用尺度上的限制，也讓空間真正歸還給生活，更重要的是，無論孩子身處於何處，大人皆能隨時看顧。

消弭樓層間的界線，讓家更流動與自由

　　至於在處理一樓和地下層的關係時，李夢婕先是掌握了串接樓層最主要的「樓梯」，並做了位置上的變更。原先的樓梯位處於封閉的西北側，經挪移後改到了全屋的中心位置，她解釋：「變動後，不只利於上下樓層之間的活動，也減少平層移動時需頻繁折返的狀況，快速即可抵達各處，甚至是前後院落。」再者則著重於「消弭樓上、樓下」的部分，藉由多處不同的挑空設計，淡化分層界線也讓原本閉塞的空間更通透、自由。一是餐廳上方的挑空空間，將一樓樓板打開後，不僅讓光線能從南面的玻璃幕牆照進來，也為地下層提供更多的光源；其二是書房前側的花池，原上方是個有玻璃屋頂的陽光房，這裡改為直接讓陽光照設於地下層，既補足了書房所需的光線，也讓光能在家佇足。

2 串聯｜ 懸挑設計減弱樓梯量體感

樓梯從原先封閉的西北處挪移到了格局中心位置，懸挑樓梯讓光線能從踏階間的縫隙透出，替小環境補充光源；階梯板以大理石為主，為簡潔空間注入點綴效果。

1 格局｜ 打開空間讓綠植布滿居所

重新制定格局，地下層為公領域，包含客餐廳、廚房、兒童活動區等，並藉由拆掉一些隔間打開空間與開放式手法，除了讓光湧進家裡、感受四季的變化，也順勢讓喜愛綠植的男主人可以種滿各式植物，為家添生氣。此外，空間以白色系做鋪陳，明亮之餘又能展現屬於屋主個人的生活想法。

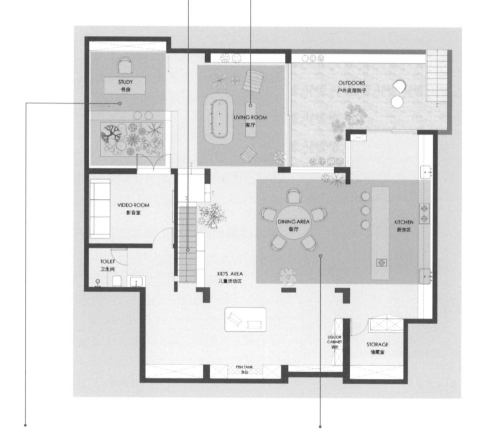

3 採光｜ 直接把光攬進家裡

剔除原本花池上方的陽光屋，改讓光直接投射室內，剛好補強書房處於全室最陰暗處所需的光源。

4 格局＋尺度｜ 開放設計讓動線、視野無礙

封閉廚房改為開放式，且對側就是餐廳和兒童活動區，無論年幼孩童身在何處，大人皆能隨時看顧。

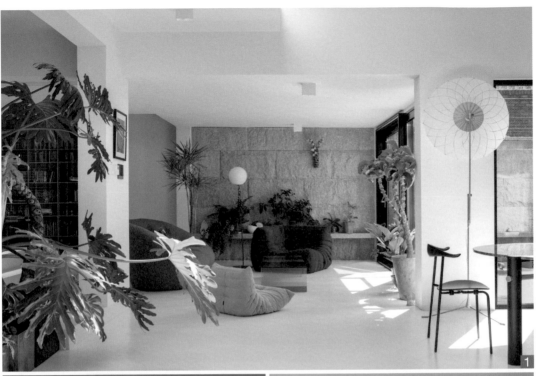

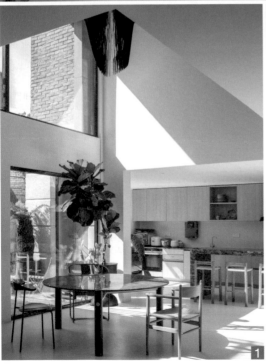

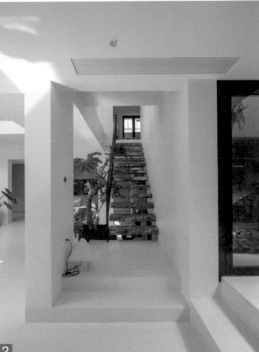

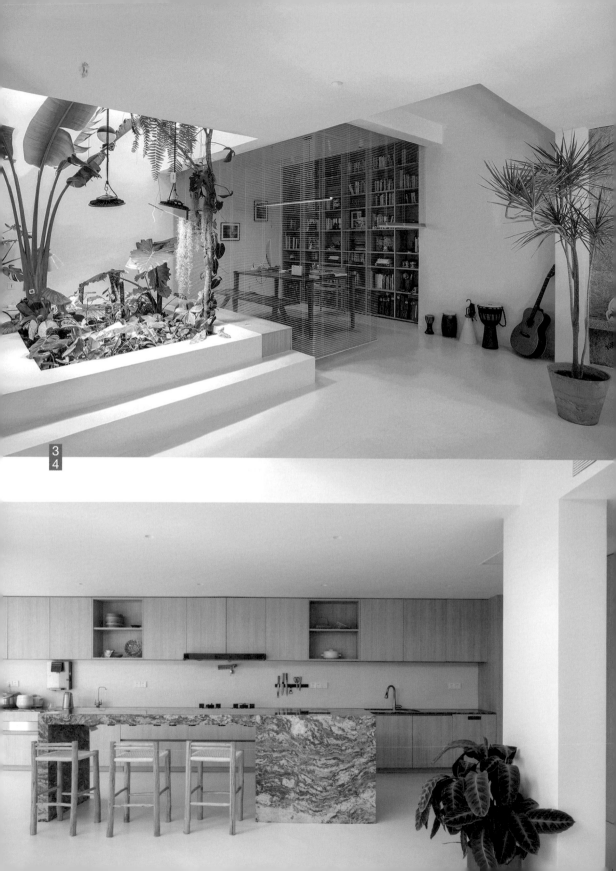

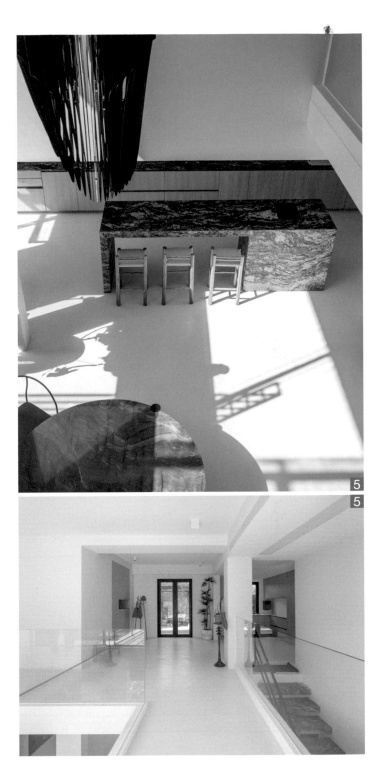

5 **格局 + 串聯｜拆除樓板讓空間產生對話**

一樓為私領域，含括主臥、兒童房、客臥等。特地將餐廳
上方的樓板拆除，藉由光線的延伸讓一樓與地下層之間的
關係更為緊密，也改善地下層採光不足的困擾。

6 **串聯｜自由地延展室內外的生活動線**

原始南院有一處可通往地下層的庭院，這次特別對
戶外樓梯和平台做了階梯式處理，讓生活動線能自
在遊走於室內外。

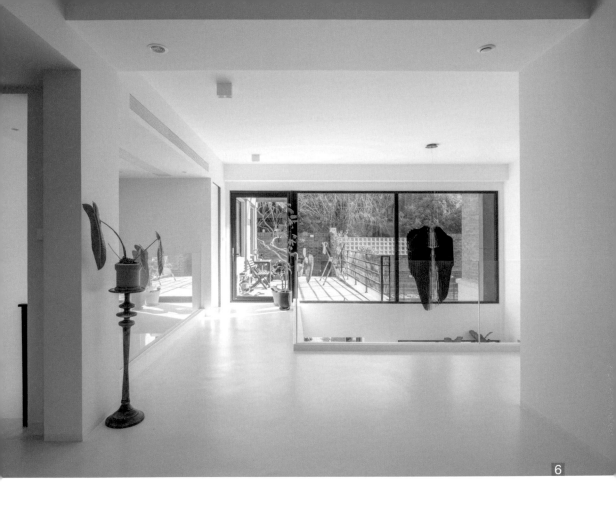

6

PLUS ／ 複層住宅設計思考

面對這類型的住宅，除了重視整個樓層之間的關聯性，更多在意的是使用者在上下樓層之間的活動和動線。藉由打開空間的方式，看似犧牲了些坪效，但卻讓人與人、人與空間，甚至是和周遭環境，能產生真正的連結和互動。

4

對 話

Point 1　上下呼應

複層住宅上下樓層的關係是什麼？複層結構上突破水平限制，藉由垂直重疊提升了可用面積，相較於單層大坪數，複層空間可將不同機能分散在各個樓層，滿足生活的不同面向，但各個樓層、空間的關係不應只是透過樓梯來交流，更要深入人與人、人與空間、空間與環境、不同樓層的關係與對話。

01 語彙的一致性

針對多層空間，相同的壁面顏色甚至於相同材質的直式、水平拓展，可讓整體空間充滿了向上延伸的效果，關鍵點就在於設定單一元素語彙，在不同樓層重覆出現概念相同的設計影像，一再地烙印在腦海裡，達成連結各樓層空間的目的，進一步完成開闊空間的最終目的。可以看見許多設計師都會用一致的設計語彙設計分層，如純白色系搭配木皮、帶有溫潤質感的手刷塗料、清水模搭配水泥、相近色系的運用等，讓空間上下呼應，更強化空間內的居住者與環境的聯繫。

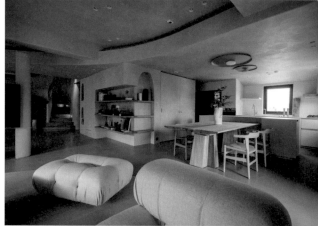

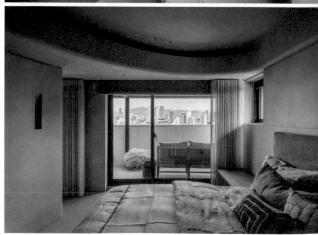

針對多層空間，使用單一元素語彙串聯，使概念相同的設計影像一再烙印在腦海裡。圖片提供＿Peny Hsieh x 源原設計

02 室內向心力的凝聚

複層空間需打破單層水平、盡量擴大樓板運用面積的概念，並且思考如何連貫不同樓層的功能及需求。利用開放式梯間與穿透式隔間設計，讓不同樓層的房間共同面對內景，能凝聚室內空間的向心力。此外，在設計時留有局部留白與彈性，讓家人能一起延伸發想使用的可能，也能讓生活更為凝聚。

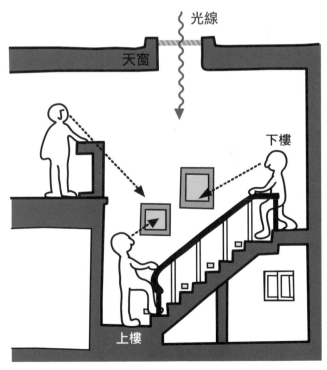

利用樓梯打造室內陽台，凝聚室內空間的向心力。圖片來源＿漂亮家居編輯部

Point 2　挑高

複層一定要挑高嗎？答案沒有一定，完全視屋主是否喜歡、想要這樣的元素。但挑高的確能帶來一些優點，最直接就是打破樓層間原本各自獨立封閉的情況，讓樓層產生交流，同時釋放空間尺度、展現大宅氣勢，並藉由消除立面邊界，讓自然光得以在環境中肆意流動，也間接地帶出朗闊的視感。

01 挑高位置的選擇

挑高設計的巧妙各有不同，一個住宅的環境、屋況、屋主的喜好，以及空氣、陽光、風向元素的不同，都會影響挑高位置的選擇。不過一般而言，挑高位置多半會決定在客廳、餐廳等家庭成員活動的重心位置，因為這些會久待的地方藉由挑高，更能讓人放鬆。不過其實除了廚房、衛浴等可能需要規劃天花板修飾管線的地方外，每個空間都可以挑高。

Idea 1　挑高留給樓梯或天窗

許多設計師會將挑高留給樓梯，讓挑高樓梯連接各個樓層，梯間成為上、下層的中庭，形成家人交流的中介地帶。而挑高位置規劃天窗，或規劃在有天窗的地方，能讓光線從高處灑落到低樓層。當樓梯、天窗與挑高三者交匯時，也能藉由鏤空、穿透材質的運用，發揮引光的效果。

Idea 2　空間聚焦中心點

將挑高空間視為整體空間的中聚點，運用設計手法，讓人在居家空間中，所有行為、動線都能在挑高區交會。

超過百坪的大坪數空間因為平分在六個樓層，單層面積並不大，透過在家人長期逗留的公區採取開放式與挑空設計，放大視覺尺度。圖片提供__十穎設計

02 強化挑高的設計

複層空間擁有平層空間沒有的高度優勢,當樓板不做滿形成挑高區,便能為空間塑造出大尺度感,展現出獨棟、透天、別墅的氣勢。挑高區的設計可以善用水平、垂直線條來加強,視覺也更為穿透寬廣。

Idea 1 運用垂直物件增加視覺效益

例如運用鐵件的俐落感與線條勾勒效果,及其架構而出的輕盈感,替代傳統的木作樓梯設計,成為宛如龍騰而上的強烈意象,讓大空間除了具平面的鋪張,也有了垂直的張力。此外,也能輔以垂吊式燈具的運用,由挑高空間流洩而下,上下端連結緊密,且具有一體感。

Idea 2 挑高落地窗形塑大器場景

若空間中設有大面積落地窗,可以將此區上下樓板打開形成挑高區,幾近二層樓高的挑高落地窗形成一面自然光牆,對應視覺主牆的營造,形塑獨棟別墅般的自然氣度。

Idea 3 高聳的背牆拉高挑空高度

挑高空間若有一面牆橫跨立面,可以用相同的材質或設計語彙鋪陳,強化空間高聳的視覺感。

十穎設計與台中藝術家合作,為樓梯挑高空間訂製陶瓷吊燈,利用陶瓷表面紋理及裂縫令光線從中微微透出,與建築板模相互呼應。圖片提供__十穎設計

Point 3
品味的打造與展現

坪數受限的小宅重視機能與高坪效，但到了複層住宅如樓中樓、別墅、透天，可以使用的空間尺度更大，不再像小宅須將重點放在爭取空間利用率上，在實用性之外，更著重格調與生活態度的鋪陳與展現，深入屋主的特質、喜好、生活習慣，甚至透過設計增添個人品味，展現更有餘韻的居家生活。

01 材質創造感受、營造風格

材質營造風格，坪數大不一定等同大器感，若想要呈現質感品味，大理石也已不是唯一選擇，善用材質挑選與搭配，才能打造出與眾不同、不落俗套的獨特。而材質脈理，也能讓空間中多一層意義，無論是單一材質或異材質的搭配，展現的不僅是設計的細緻度，更能定義出空間機能與屬性，並藉由材質對空間有更深感受。

Idea 1 單一材質，發揮純粹紋理

簡簡單單，乾淨純粹，單一材質運用妥當，能讓整體空間時尚感提升到極致。近年蔚為流行特殊漆、微水泥的運用，利用不同的量體、線條與面材的肌理呈現材質的多樣化質感，簡單卻也蘊藏細節，使空間視覺上呈現純粹的美感，如同一幅畫。

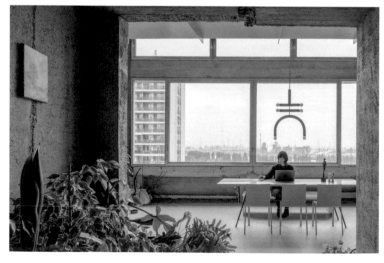

全屋以大量混凝土做表現，粗獷調性使 70 坪的複式住宅更具焦點，並利用屋主的蒐藏、綠意妝點空間，帶來視覺驚喜。圖片提供＿ Studio Okami Architects

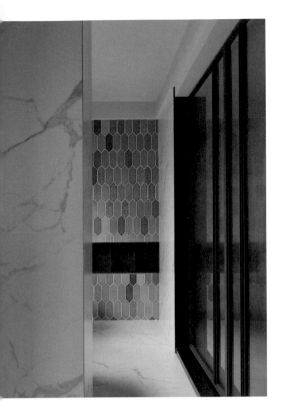

Idea 2 複合材質混搭，更能展現細節到位

複合材質的混搭，能讓空間更具豐富性，藉此堆疊質感。異材質混搭能勾勒出更獨特的美學思維，如同衣服搭配一般創造出新的風情。然而採用異材質拼接，更要注意適當留白達到涵養豐富、內斂穩重的平衡，收邊更要做好，免得粗糙作工讓品味蕩然無存。

Idea 3 簡化裝飾，演繹空間大器

在設計大坪數空間時，不一定非得要華麗、酷炫地運用材質才能展現時尚大器。透過簡化材質、線條或色彩，也能鋪排空間的質感與氣度。一般上，同一個場域盡量不要使用超過 3 種以上的異材質或色彩，並且掌握主次比例，將空間元素極少化。

在以黑白為主色調的空間中，注入一面綠色磁磚立面，視覺更加豐富內斂。圖片提供＿森境室內裝修設計

Idea 4 造建築般的量體，創造獨特性

透過建築量體概念整合材質、色彩、燈光，能在室內形塑如同小建築般的量體，帶出簡約大器氛圍，甚至代替實質牆面來劃分界，增添空氣流暢感。而這些具建築美學尺度的量體結構，為空間注入特色，也模糊室內外的空間定義。

Peny Hsieh x 源原設計在串聯 1、2 樓的樓梯出口處特意設置貫穿上下的天井，上方的月食燈製造出端景。圖片提供＿ Peny Hsieh x 源原設計

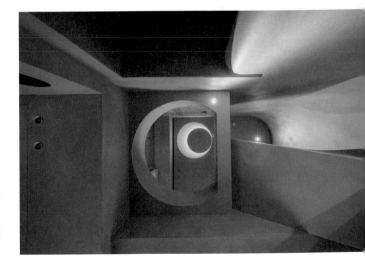

02 注入主題，突顯格調

住宅設計以人為本，自然也要讓空間符合居住者的個性，讓家與其有心靈上的聯繫。在保有原本空間自然性的前提下，結合屬於屋主的特質元素，能傳達出空間跟人之間的關係。無論嗜好、藏品，都能為空間注入主題性，讓人身處空間，即能一覽格調。

Idea 1 轉換屋主興趣為空間設計語彙

室內設計要思考人與空間的關係，個人化的設計能讓空間有了屬於居住者自己的靈魂印記。許多大坪數居住者有自己的興趣、嗜好或蒐藏，契合居住者打造，能讓空間有別於其他住宅的亮點，在奢華以外，更看得見關鍵個人性格。

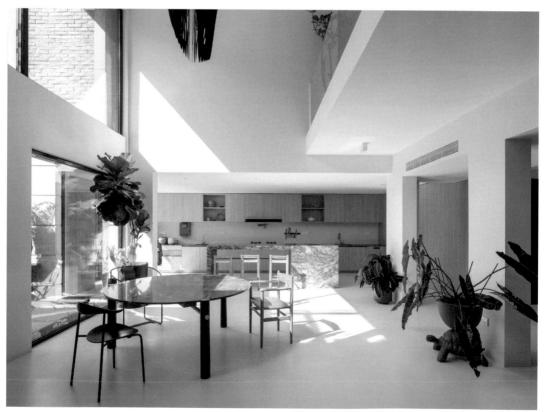

屋主喜歡植物，因此打開空間注入更多自然光，讓他可以種植許多植物。圖片提供＿＿上海漫縵設計事務所

Idea 2 藝術品為空間增添不同面貌

藏書、畫作、雕塑、模型、古物、大型燈具……等藝術品蒐藏的陳設，能提升空間藝術內涵與品味，不過單靠藝品撐場，亦無法真正回應居住者的生活，選擇藝品陳設時要注意與配置空間的協調性，經過悉心甄選，貼合每個空間、風格不同氣質，才能讓蒐藏在屬於自己的角落綻放光彩。當空間中以藏書、藝術品等為主軸時，在思考空間甚至櫃體計畫時，應盡可能地降低色彩與材質的堆疊，藉由藏品本身為空間上色，更能聚焦藏品。而光線設計在展示中相當重要，不同的藏品有不同的打光要點，或上下或兩側光源，更能凸顯光澤感。

Idea 3 替空間注入流動的韻律感

精心設計的展覽，給人超凡的視覺衝擊與體驗。同樣的概念能套用在大坪數室內設計中，藉助照明、展示櫃體等，創造出充滿生命力的韻律感。例如展示櫃體以不同高的層板交錯間隔、或是雙面櫃體框出一堵造型牆，搭配不同尺寸的藏品，都能創造出別樣的視覺律動。

本案樓層挑空的牆面安排陶藝家朱芳毅的作品貫穿，在光影的映襯中展現空間氣勢，空間中也到處可見陶藝家以屋主生活為靈感的創作，透過藝術品與空間的結合，居家空間呈現美術館般的靜謐氛圍。圖片提供＿森境室內裝修設計

Point 4　情感的聯繫

面對超過二樓，甚至可能到六層樓高的複層住宅，常有樓層各自獨立，家人長時間待在自己房內的問題，除了藉由挑高打開樓層之間的封閉，也可以透過不同的設計，盡可能創造居住者之間的交流與互動。例如公區設計時需能滿足眾人的需求，私人空間則趨於簡單，讓人們能留在公共空間中活動。

01 製造不期而遇的角落伏筆

擁有大坪數的透天家庭，也往往面臨了家庭成員情感疏離的可能，在動線思考上儘量安排得若即若離，預留許多小地方製造家人「不期而遇」的起居角落，如廚房外陽台，設計成洗衣工作間，也是戶外休息區、男孩子們抽煙胡鬧的基地，讓家人既能自在地保有個人的生活模式，也能充分享受與家人互動的交集。

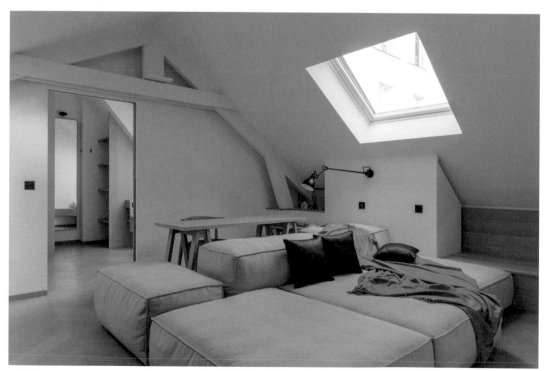

在閣樓規劃了屋主家人交誼的場域，除了可以在此閱讀、聊天交心，同時能化身為觀賞影音的視聽室。圖片提供＿＿ noa* network of architecture

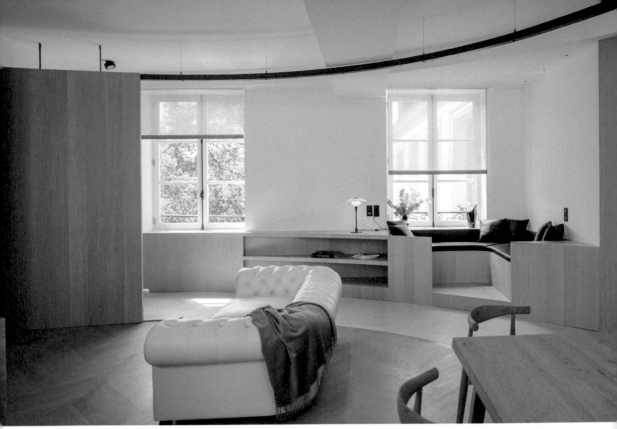

設計者順著格局、曲線在公領域一隅建構了臥榻，讓一家人偶爾能坐在這欣賞塞納河景，當家裡有訪客時，孩子也能在此做自己的事。圖片提供__ noa* network of architecture

02 角落空間增加小孩待在公區機率

對於小孩而言，面對家中有大人的聚會，可能對聚會內容或某些長輩感興趣，但因為害羞或怕被點名及被關注，不想直接參與，卻又想在安全處偷聽、偷偷觀察客人的表情與反應。此時如果公共空間有一個位置讓小孩能隱蔽其中，如客廳旁的一處比較隱密的角落、樓梯的平台邊等，無形中便能提升他們待在公共區域的機會，甚至吸引他們適時地加入感興趣的話題。

03 捨棄客廳，重新定義家的起居室

人們對於客廳的想像往往是電視主牆與沙發，在這樣的思考下，通常會圍繞著電視牆做設計。若是將空間的重點拉回人所處的位置，空間氛圍便會有所變化，傾向於凝聚一家人的情感。在開放空間中以傢具定義出書桌區、餐桌區和客廳區，座椅彼此面對著「人」，在側邊的電視牆則是一種機能，看電視時也能靈活轉動單椅方向做使用。現在也有愈來愈多家庭直接放棄電視，而是改為投影機搭配可以收起來布幕使用，將客廳重新定義為一家人的「起居室」。

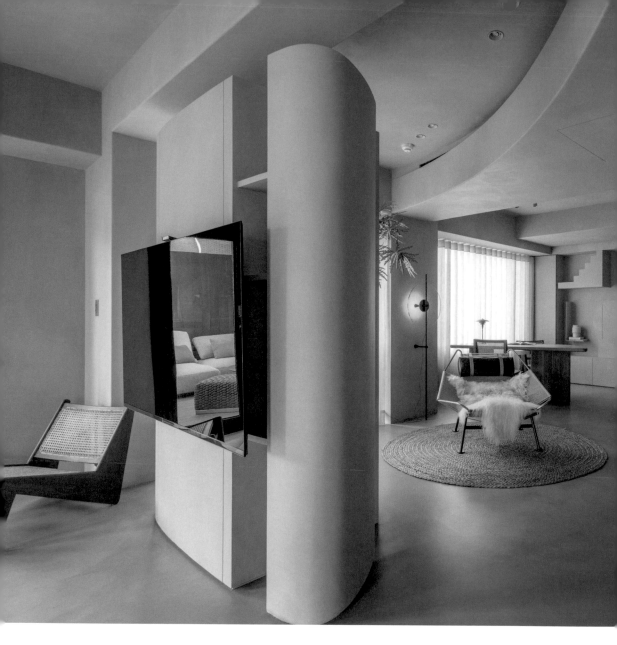

樓梯形塑屋主風格品味，打造開闊寧靜居所

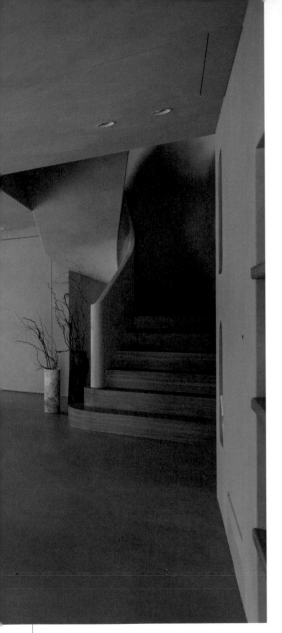

Home Data

坪數／65 坪
類型／樓中樓
地點／台灣 · 台北
住戶／2 大人
建材／西班牙礦物塗料、深松柏石材、刮爪面
茉莉白石材、強化玻璃、西班牙橄欖木皮、橡
木實木、比利時橡木鋸紋木地板、鍍鈦板亂紋
古咖色、槍色

文＿田瑜萍　資料暨圖片提供＿ Peny Hsieh x 源原
設計　攝影＿李國民空間攝影事務所

此案空間為 65 坪的複層中古屋，主要居住者為屋主夫妻，女業主曾留學國外，嚮往帶有異國情調氛圍的新家，希望居家空間能呈現出自然、質樸的風貌，也時常邀請三五好友來家中品酒、聚會，需要開闊的客餐廳空間，而二樓陽台視野恰巧可遠眺 101，因此特別向設計師提出希望能透過設計實現「邊泡澡邊賞 view」的樂趣。Peny Hsieh x 源原設計創意總監謝和希以「沙漠中的一處綠洲」為主軸，將大地色系的礦物塗料鋪排於天地壁，使地形輪廓化為空間的原生結構，打造出一方和諧、靜謐的空間。

開闊格局化解小坪數複層侷限

由於單層面積約 30 多坪，且樓板高度才 305 公分跟 285 公分，為求一樓家庭公領域保有開闊的視覺感受，格局上捨棄所有隔間，將客廳、餐廳、廚房、書房、陽台等區域串聯，在天花與立面運用弧線與圓角軟化空間線條。二樓為屋主夫妻的私人領域，設置如飯店般的茶水櫃與起居室，讓人可更舒適地在此放鬆、休憩。

串聯一、二樓的樓梯出口處特意設置貫穿上下的天井，上方的月食燈製造山端景也能引入落地窗光線，打破角落設置樓梯會有的陰暗感，也增加了觀賞樓梯線條的管道，讓上下串聯之餘也營造出驚奇與趣味感，強化虛實空間感受，打開封閉的複層空間，予人置身樓中樓的感受。

主臥空間以陽台為軸線，整合臥室、更衣室、主衛浴，讓戶外端景帶入空間中，釋放視覺的開闊感；設計師利用空間直角作為主臥開口，設計弧形木門化解格局上窘境，特意選用稀有的橄欖木皮作為貼面，以材質本身的質感堆疊立面層次，達到畫龍點睛的效果。

2 **格局｜ 景觀陽台延伸社交空間**
善用陽台打造半戶外空間，加大廳尺度，也能引入採光營造溫暖明亮感。

1 **串聯＋尺度｜ 打破常規，樓梯呈現雕塑美感**
兩端出口刻意放大呈現喇叭型讓尺度過小的樓梯不顯侷促，扶手形成的紐帶結構呈現雕塑感。

3 **採光｜ 天井打開封閉複層空間**
梯廳將 2 樓地板挖開嵌入強化玻璃，引入落地窗光線。

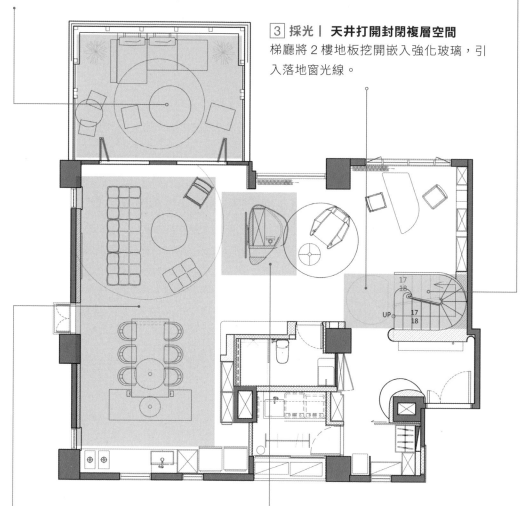

5 **尺度｜ 統一天地壁色調，營造空間原生感**
一樓空間捨棄隔間，將陽台、客廳、餐廳、書房等區域整併串聯，並整合空間中色系達到放大空間的效果。

4 **機能｜ 以幾何量體取代平面電視牆**
透過切割櫃體的比例創造視覺趣味性與穿透感，同時也扮演了區隔餐廳與書房的角色。

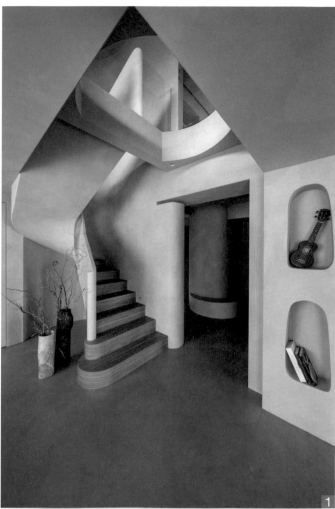

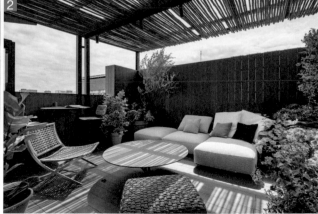

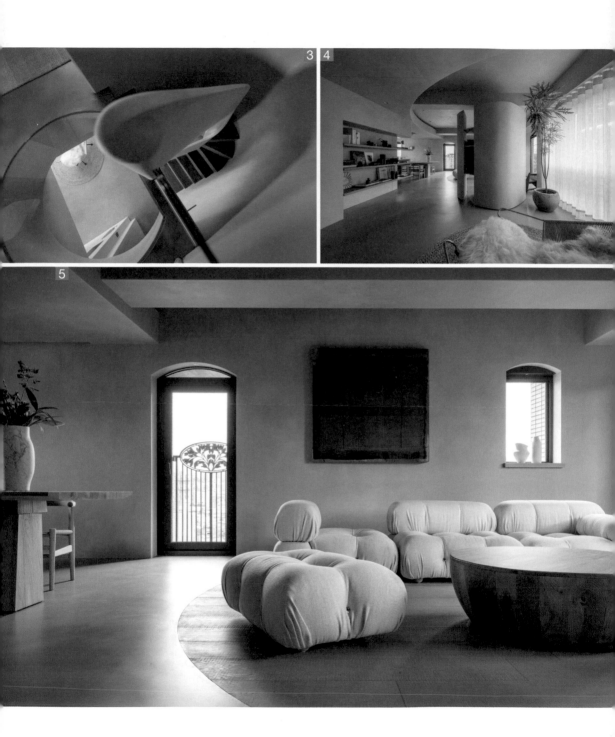

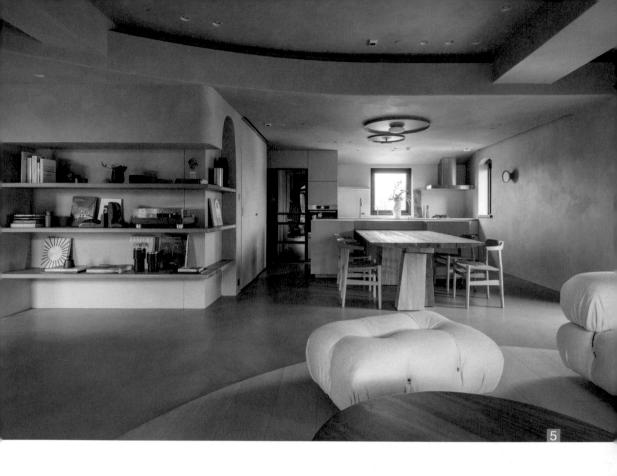

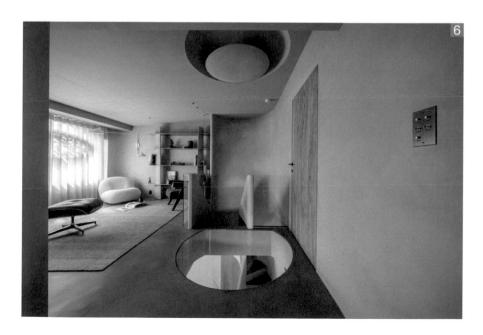

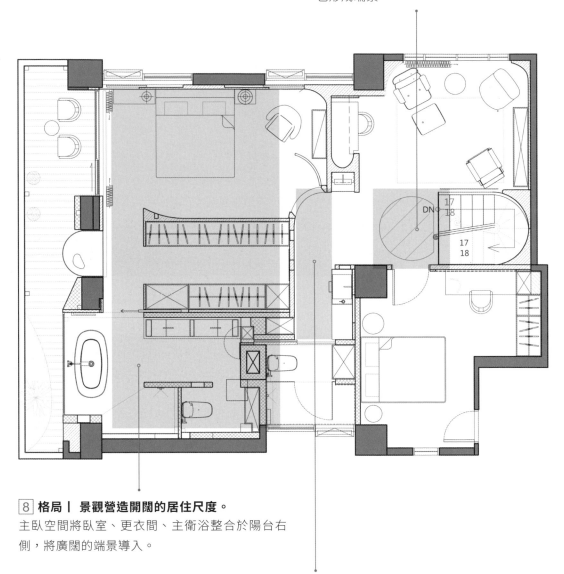

6 尺度 ｜ 月食燈強化氛圍
在天井的最高點設置月食燈，強化採光，
也形成端景。

8 格局 ｜ 景觀營造開闊的居住尺度。
主臥空間將臥室、更衣間、主衛浴整合於陽台右
側，將廣闊的端景導入。

7 尺度＋材質 ｜ 弧形木作門片化解入口配置問題
為保留 2 樓過道的開闊感，將臥室轉角處打開，設計弧
形門片作為入口。

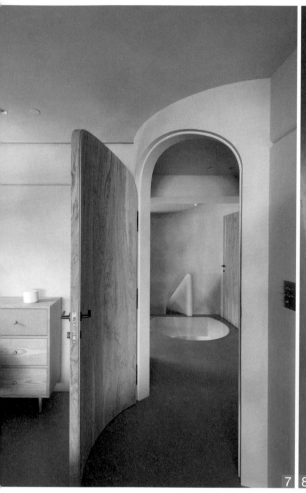
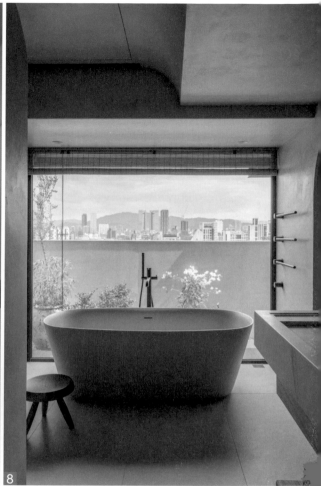

PLUS ／
複層住宅設計思考

複層住宅應呈現出不同於單層住宅的氣勢尺度，若單層面積過小，可統一天地壁表面材質與開放格局來拉大空間感，並以非常規思考邏輯來改善樓梯先天不足之處。

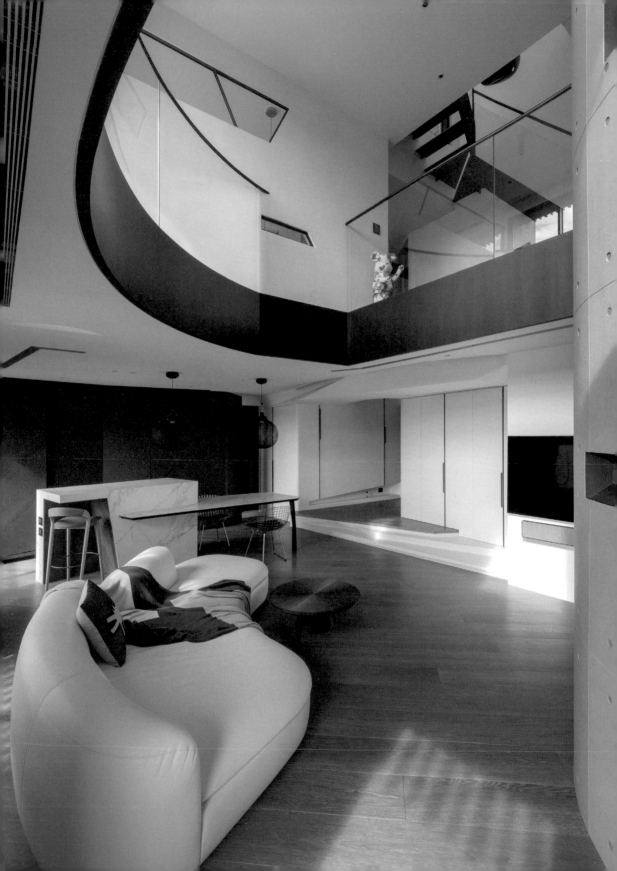

CASE STUDY / 14

巧用圓弧挑空、柱狀梯構景與空間形塑共鳴

　　長年旅居國外的屋主夫妻帶著兩個小孩回台定居，決定落腳此間室內 50 坪與頂樓 12 坪露台的樓中樓居宅。與小孩關係緊密、重視教育且熱衷動靜態活動的屋主，希望家能別於一般住宅樣貌，擁有明亮、讓孩子們樂於探索、富有國際感的元素。

　　石坊空間設計研究總監郭宗翰從屋主需求根本為發想，以「共鳴」作為空間設計主軸：與空間使用者產生共鳴、與基地視野產生共鳴、與光線採光產生共鳴，透過改變樓梯的位置與形式及利用開放式的平面、立面整合來達成這三個方向。

跳脫傳統樓梯形式，搭配挑空引入採光

　　原本室內樓梯靠牆，為解決行進時容易有壓迫感與光線暗角，加上一字型樓梯下方的畸零處難以利用等問題，因此將樓梯移至入口的中心位置，並改為柱狀桶型，運用圓弧沒有方向的特點，進門後可以往左或者往右，塑造悠遊自在的洄游式動線。另一方面此量體亦成為玄關端景，避免開門一覽無遺確保隱私外，同時能有效率的移動至各個場域之中。而空間中央的扇型挑空區，周邊機能空間以開放式設計呈現，令日光能恣意穿梭在每個角落，而上方扶手選用玻璃材質，則使視野穿透串聯上下樓層，無論在哪個空間都能關照彼此。

　　空間材質與色系上則以白色、清水混凝土為基調，透過不同種類白色的漆面突出層次質感，並跳脫往常人們認為混凝土等於日式禪風的印象，轉而運用圓弧量體、線條搭配局部立面的飽和瑰紅、軍綠、靛藍等色塊勾勒出現代美感。郭宗翰以開放平面與垂直向度擴增場域感受，並將屋主需求融於其中，形塑同感光景變化與凝聚彼此的生活空間。

Home Data

坪數／ 62 坪
類型／樓中樓
地點／台灣 · 台北
住戶／ 2 大人 2 小孩
建材／實木木皮、特殊塗料、清水模、訂製鐵件

文＿張景威　資料暨圖片提供＿石坊空間設計研究　攝影＿李國民

1 串聯｜ 桶狀造型樓梯形成循環動線

將原始靠牆的樓梯移至鄰近入口處的中心位置，避免梯座截斷採光，也泯除一般梯下難以使用的畸零空間。樓梯移位後改為桶狀造型，運用弧形沒有方向性的特點，進門後可進入臨窗區或是直接前往公共空間，形成洄游、循環動線。

2 格局｜ 以扇形挑空區為中心規畫平面

空間以圓弧無向性賦予自在特性，而沙發與中島同樣亦是擁有彈性。弧形沙發可任意調整位置，而多角度中島則讓使用有更多可能。

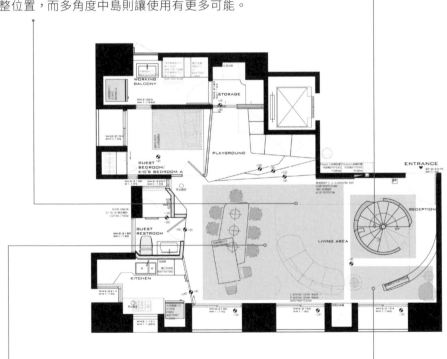

3 採光｜ 懸空設計為室內補光

改變傳統樓梯樣式改為桶狀能收縮梯區範圍，取得更寬敞的使用空間，同時讓採光滲透入室成功補足光線，放大視覺尺度。

4 串聯｜ 蒐藏與生活融為一體增加行進驚喜

隨著在空間中遊走，屋主蒐藏的大小庫柏力克熊躍然現身，設計師透過將心愛的公仔擺放在能與空間搭配且隨時把玩之處，增加生活感與行進時的驚喜。

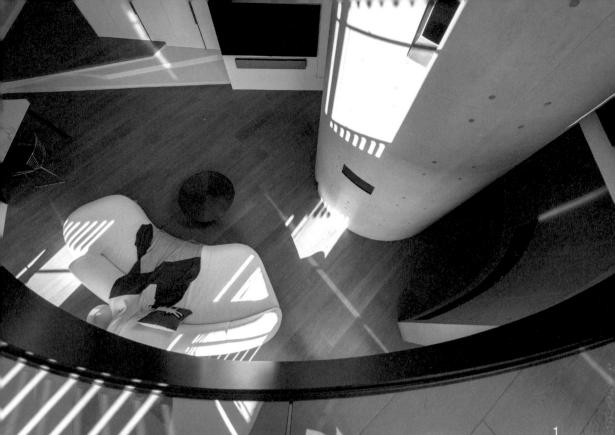

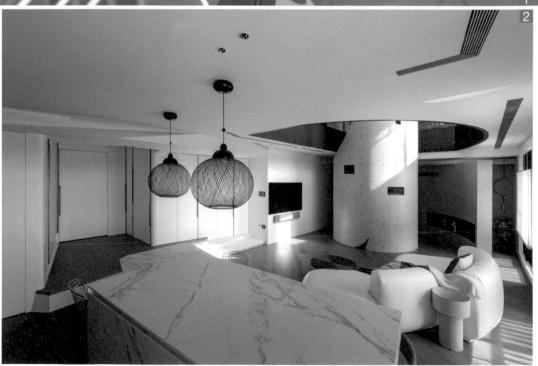

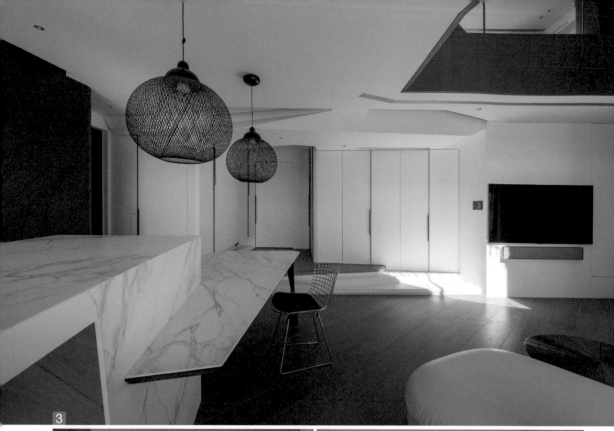

3

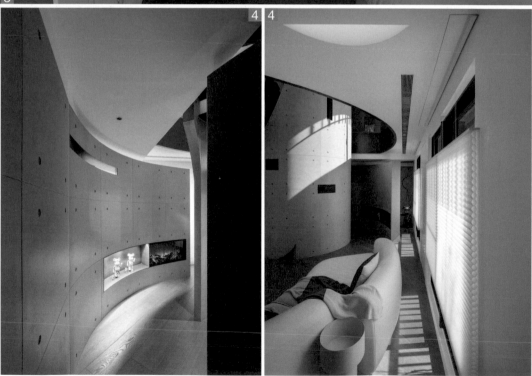

4 4

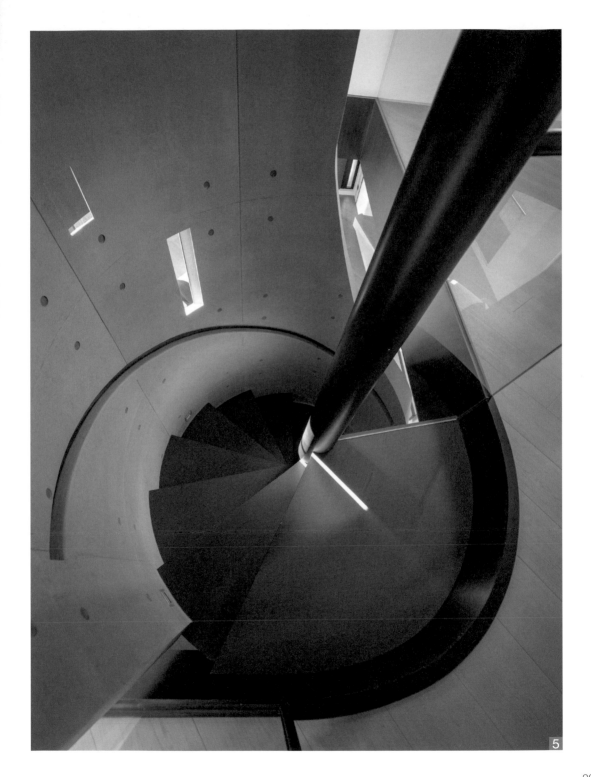

5

5 採光 | 樓板、梯區各式開口創造多變光影
樓梯與樓板的各式開口令光線透入的角度更為豐富，亦讓空間隨著時間呈現不同的光影變化。

7 材質 | 以局部飽和色塊呈現切割美感
考量空間布局在部分立面選用飽和色系如瑰紅、軍綠等色塊，呈現現代色彩切割的美感。

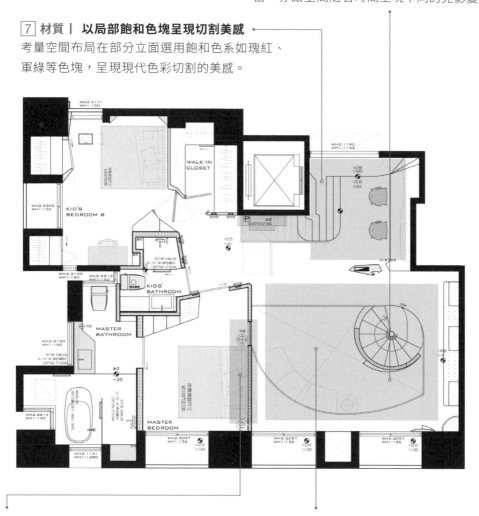

8 材質 | 以玻璃材質穿透公私領域
主臥面向扇形挑空區設置長型窗，視覺得以穿透屋主也方便關照家人的動靜。

6 格局 | 扇形挑空凝聚家人活動
空間以扇形挑空串聯上下層，以此為中心一樓為公共空間、二樓則為開放式閱讀區，立面則運用玻璃扶手令每個空間得以串聯，成為凝聚家人活動的核心地帶。

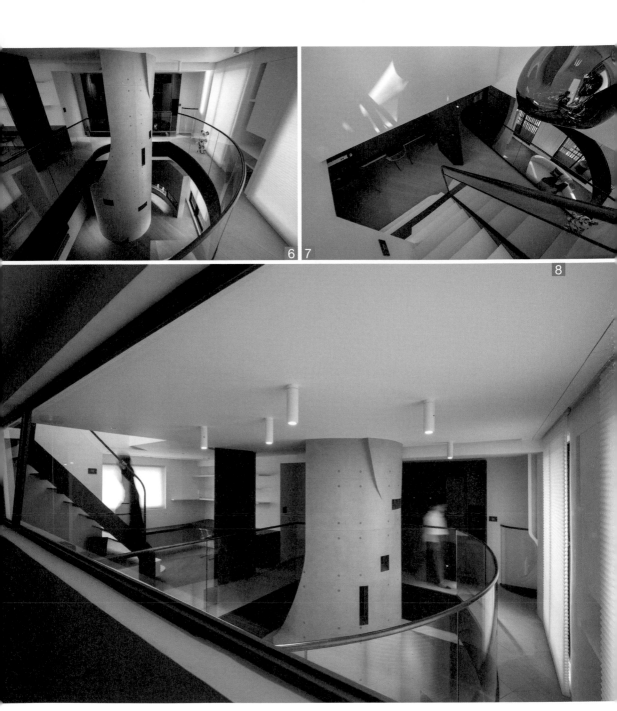

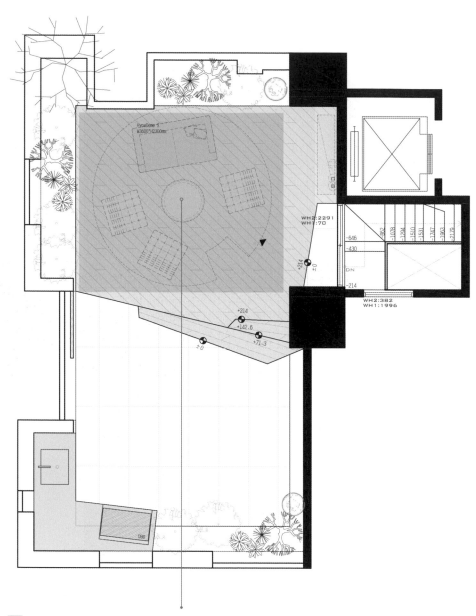

⑨ 格局｜ 露台透明泡泡屋，無論晴雨都能進行各種活動

頂樓露台規劃造景、木平台與透明泡泡屋，無論晴雨都能在此
享受戶外風景。

9

PLUS ／
複層住宅設計思考

複層空間常見單層尺度小、上下無
法使用無法串聯的問題，石坊空間
設計研究回到此空間問題的根本，
透過立面與垂直的併行思考將樓梯
移位、形式改變，搭配開放式設計
放大整體視覺，同時創造流暢、穿
透的空間使用形式，令家人情感得
以凝聚。

CASE STUDY / 15

水平垂直的重新交織，帶來更自由的空間組合

這個項目座落於江蘇南京，是一棟建於七〇年代的磚混房屋，帶有獨特的木製斜坡頂結構，屬於南京民國歷史保護區的非保護區住宅。云行空間建築設計設計師潘天云談到：「難得遇到這樣一間具時間感的房子，再加上屋主一家三口叁叁媽媽、毛毛爸爸和女兒玖玖其樂融融的氛圍，讓我更想做出順應房屋『性格』和家庭『性格』的家。懷舊、舒適之餘，凝聚家的向心力，同時也能滿足每個體的獨立需求。」

此案最大的變動是以房屋特性做新的思考，頂樓雙坡頂結構加上挑高特性，潘天云讓平層走向複層，可用面積變多，也實現大人和孩子私密空間的分離。設計者沿著雙坡屋頂結構作為天花吊頂，保留天窗頂部採光，接著隨光一起傾瀉而下的有整面的書架牆和鋼構樓梯，巧妙串起上下層的關係。樓梯除了串聯空間，亦是劃分平面的重要推手，一樓是三口之家的主要活動區，沿樓層往左右展開。左側是開放的餐廚並與客廳互通，右側是專屬於男女主人的主臥室，至於二樓則玖玖的成長天地。

把年代的歲月美感帶入生活日常

設計的過程中，設計者希望室內各個垂直與水準向度都能衍生交流與互動，潘天云嘗試在空間加入了一些門洞，增添形式上的秩序，層層穿透間也能隨時留意環境、家人的身影；另也嘗試在客廳中安置了一座盪鞦韆，讓孩子可以在家中盡情地玩耍、成長，藉此展開對立體空間探索與好奇。

作為一個擁有 50 餘年歷史的房子，潘天云更希望能留下原建築的歷史記憶。像是面對佇立於窗前的老樹，他於朝南面空間設置極佳的視野，站在窗前能不僅把外部風景收入眼底，也可將城市變化引入生活空間裡。另外他也在餐廳做了一面毫無修飾的紅磚牆，一直與高聳的天花板連結，和蛇紋石（大花綠）一起回應七〇年代的設計語言。怡紅快綠、斑駁與暗淡的表面在現代的居所中，還原出令人震撼的歲月之美，也讓那股懷舊氛圍帶入日常。

Home Data

坪數／ 72 坪
類型／樓中樓
地點／大陸 · 江蘇南京
住戶／ 2 大人 1 小孩
建材／木地板、大理石、樺木板

文、整理＿余佩樺 資料暨圖片提供＿云行空間建築設計

[1] **格局| 斜屋頂結構造獨特格局**
設計者善加利用斜屋頂、挑高特色，讓一層變
兩層，可用空間著實變多，進而發展出通透、
連通的畫面，也讓一家三口有各自的生活地帶。

[2] **串聯| 打通讓相異空間互通**
餐廚區和客廳彼此相鄰，藉由打通方式讓兩區
可互通，上方增設盪鞦韆增加家人間的互動。
門洞則利用舊物改變環境氛圍，以老船木去包
裹上方的橫梁，比起填平做乳膠漆同化的處理
手法，材質反差更可以產生突顯感。

[5] **材質| 時代感材質回應過往的美學**
房子擁有一定的年分，利用具時代感材質
做鋪陳，還原出令人震撼的歲月之美。

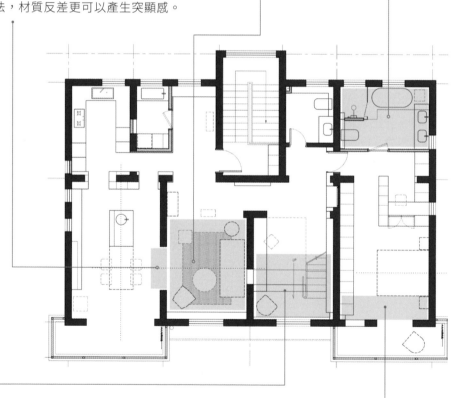

[3] **串聯| 沿雙坡屋頂結構鋪排樓梯**
上下樓層之間利用鐵製樓梯做銜接，再鋪
排整面書牆，銜接到蛇紋石階梯，輕盈之
間更帶著濃濃時代美感。

[4] **材質| 城市景致引入生活空間裡**
戶外擁有美好的綠意景色，利用開窗、開口，把
這些美景引入，為家添自然味。

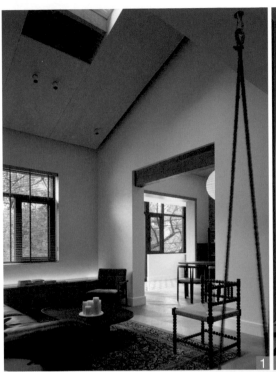
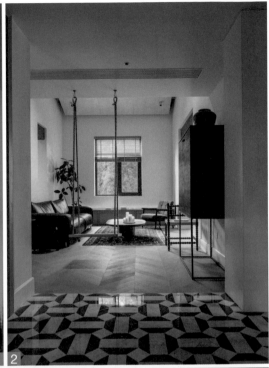

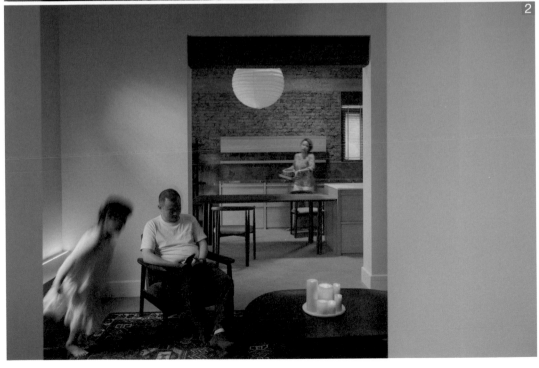

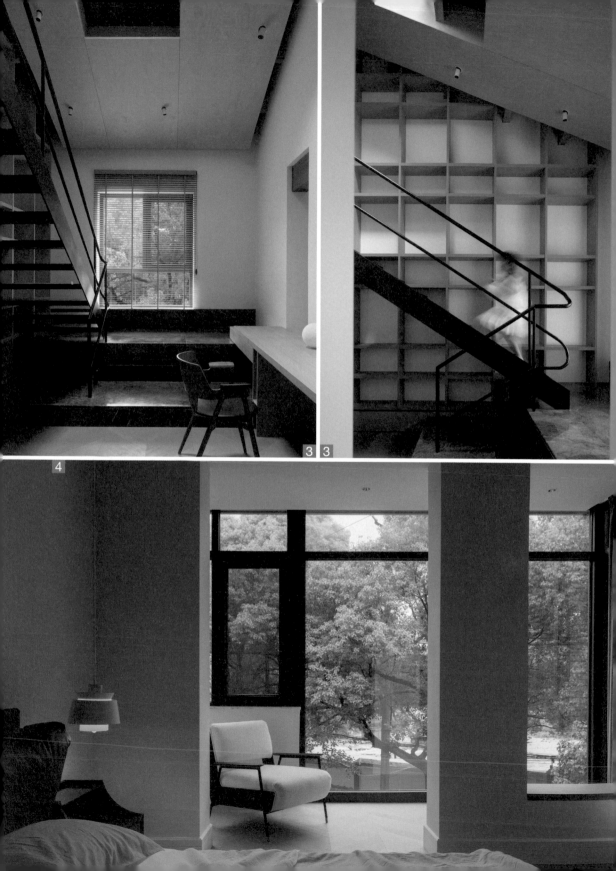

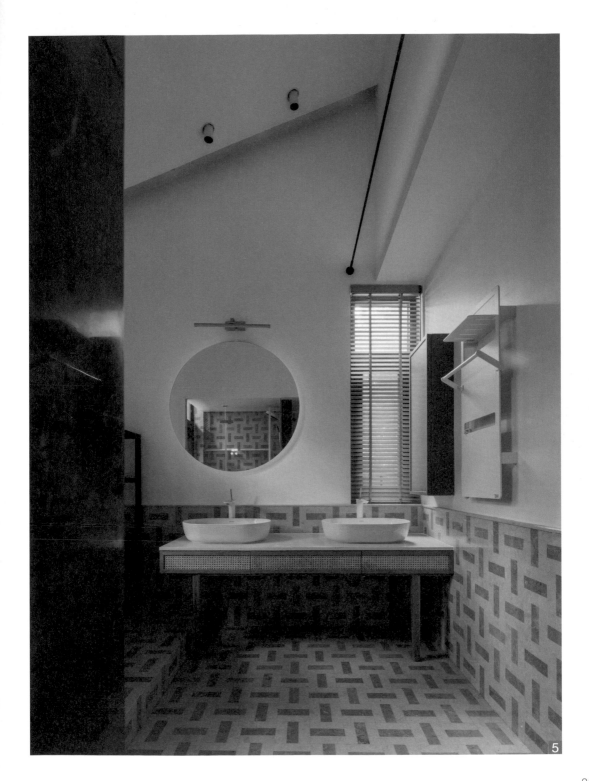

5

6 **格局｜結構特性讓平層晉身**

複層空間頂樓雙坡頂結構加上充足的樓高，在平層中多創造了上層空間，使用面積直接變多了。

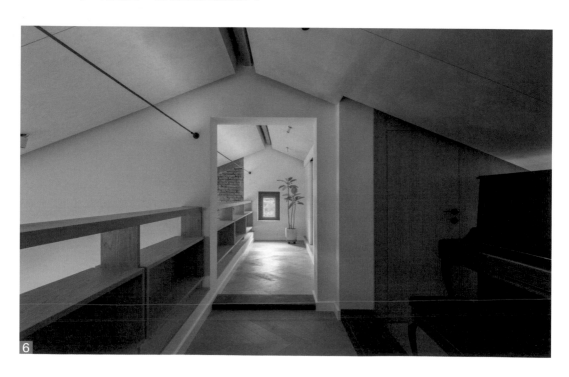

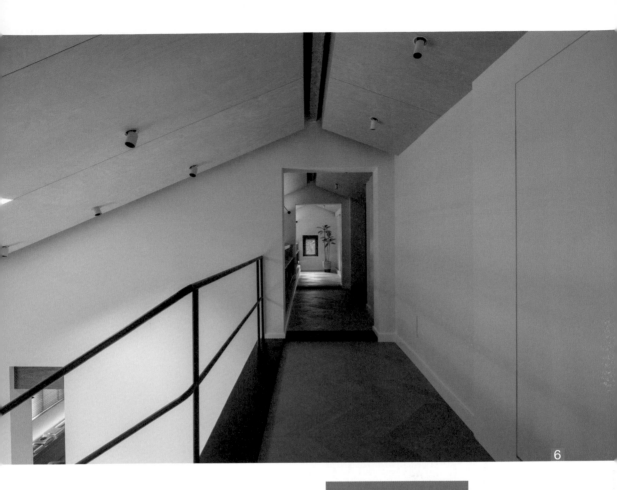

6

PLUS／
複層住宅設計思考

利用建築雙坡屋頂的條件來增加局部隔層，打破原先平層的封閉感，同時在重新組織空間、擴充功能區域下，為一家三口重新打造整體與個體的專屬生活區，解決開放與封閉的原始結構限制，重塑家的場景化和功能化。

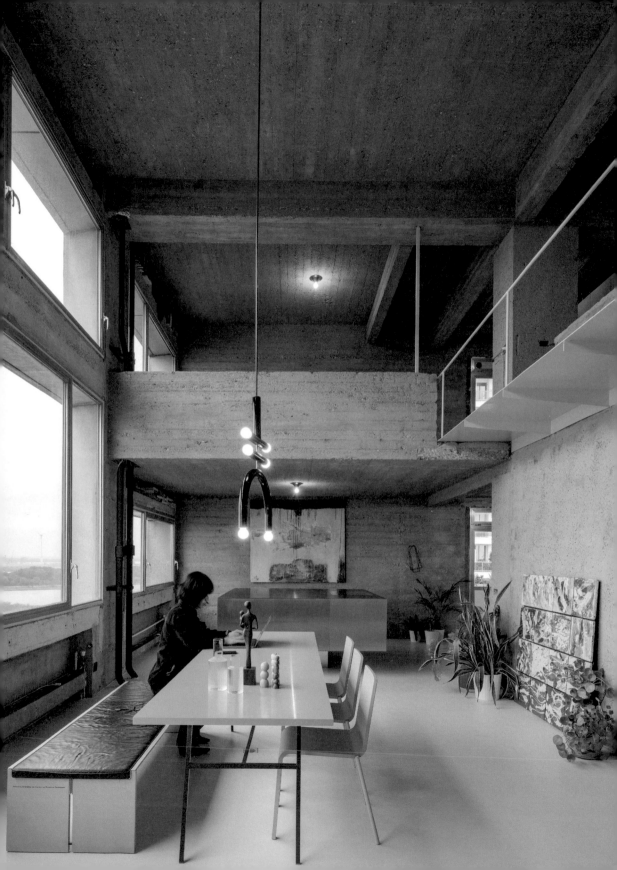

CASE STUDY / 16

混凝土當作主軸，展現家的原生況味

位於比利時的河濱大廈，是 70 年代早期由建築師 Leon Stynen 和 Paul De Meyer 所設計的高層建築，本身充滿野獸派建築的味道，而 Studio Okami Architects 創辦人 Bram Van Cauter 的自宅也身處其中，裝修時以建築風格為靈感，大量以混凝土做表現，粗獷調性使 70 坪的複式住宅更具焦點，也讓野獸派語彙由外向內做了延伸。

此空間正好和大樓走廊、電梯處於同一層，也因此造就出獨特複式格局。原空間共有 5 房，這對 Bram VanCauter 和 Doris 夫婦和飼養的毛孩來說，過量的房間數有點多餘，於是決定將空間盡可能改為開放形式，保留足夠的臥房數，其餘則釋放出來給公領域使用，使人與寵物共處的空間能更自在。整體利用結構柱或低檔度的矮牆做區域上的劃分，並建構出大面窗景，讓採光、視線均不會受到阻礙，毛孩也能自由地進出、爬上爬下。

野獸派語彙，建構家與材質的對話

決定野獸派語彙構成家的焦點，在改造時，拆除了牆面以及天花板上的所有表面裝飾，將打鑿過後的水泥牆裸露呈現，另外考量空間是作為住宅使用，Bram Van Cauter 特別在粗糙的混凝土表面加以噴砂處理，讓紋理更加細膩。兩層樓之間，利用一座旋轉樓梯做串聯，同時它還銜接了行走平台，可順勢走至上層私領域地帶。擔心全室為水泥的家會過於冰冷，在地坪、櫃體、樓梯等，也融入了不同材質，相較於水泥的粗獷，所選擇的不鏽鋼、鐵件、樹脂等則較為光滑細緻，適度的運用，藉由鮮明對比帶來一點視覺上的刺激。除此之外，因屋主有不少藝術蒐藏，就選擇性的在空間主牆中掛上幾幅大型畫作，家更具生活感，也布滿屋主個人的喜好特質。

Home Data

坪數／70 坪
類型／樓中樓
地點／比利時 · 安特衛普
住戶／2 大人 1 狗
建材／混凝土、鐵件、塗料、樹脂

文、整理__余佩樺　資料暨圖片提供__ Studio Okami Architects　攝影__ Olmo Peeters、Matthijs van der Burgt

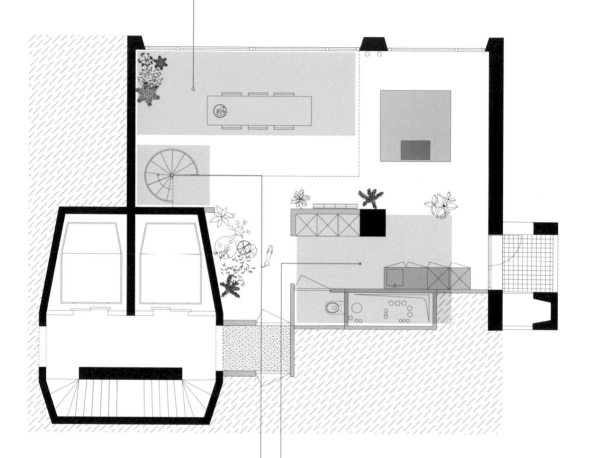

1 採光 + 材質 | 大面開窗、引入蒐藏構成家的生活味

住宅鄰近斯卡爾特河一帶，對此設計者特別製造大面窗，除了引光入室也能欣賞室外美景，並將屋主的蒐藏、喜歡的綠意妝點空間，為家中一隅帶來視覺小驚喜。

2 串聯 | 水藍色樓梯串聯上下樓層

以鐵件製成旋轉梯，同時串聯步道平面，利於上下行走。特別上了水藍色讓樓梯更顯輕盈，在粗獷水泥風格的家中格外亮眼。

3 材質 | 異材交錯突顯對比感

廚房和客衛整併一起，相關排水管線配置能夠集中規劃處理，也省去遷移的工序和費用。而廚房櫃體以不鏽鋼材質為主，與粗糙的水泥牆搭一起，呈現鮮明的對比效果。

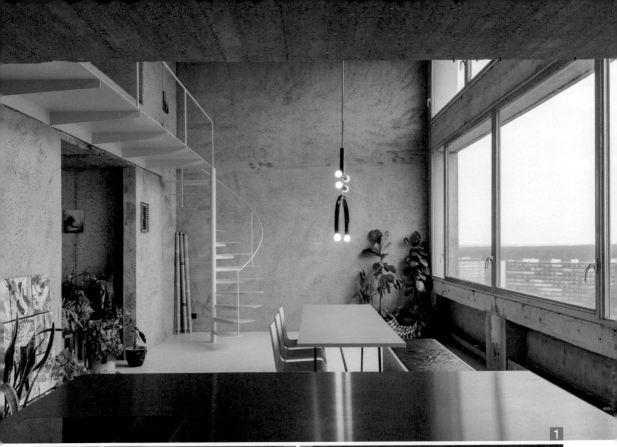

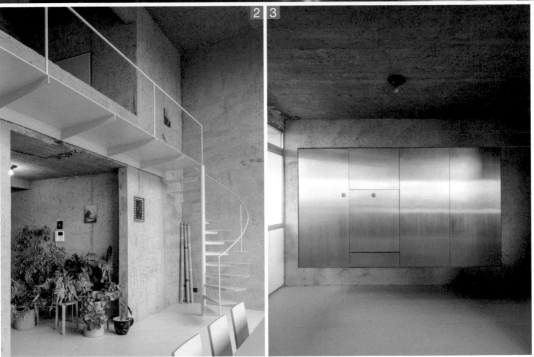

4 **格局｜主臥遠離電梯降低噪音**
考量居住人口，從 5 房縮減為 1 房，並將主臥設置在窗邊，同時也因應環境緊鄰建築電梯，將相對需要安靜的空間錯開，減少音量的干擾。

5 **材質｜衛浴空間布滿淺粉色樹脂材料**
考量使用時人體肌膚會直接接觸，在衛浴裡選用樹脂作為材料，直接踩踏也不會擔心太粗糙。

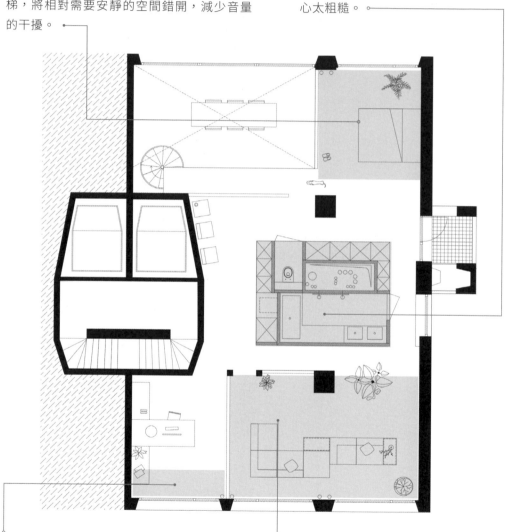

7 **機能｜從原結構製造收納機能**
空間表面材拆除後，利用梁與柱之間的空間改作為收納，用來置放書籍。

6 **格局＋串聯＋採光｜以結構梁柱作為隔間**
為了保持室內的通透，空間之間利用原本的結構梁、柱，甚至是低矮牆等來做格局之間的劃分，好讓家中的光線、視線沒有斷點。

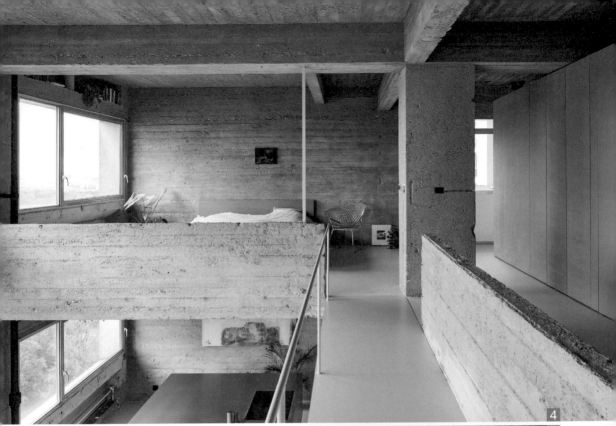

4

5

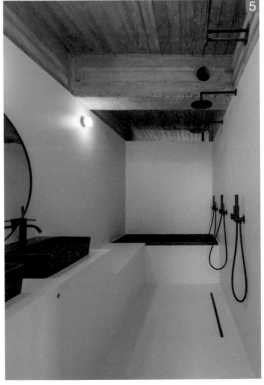

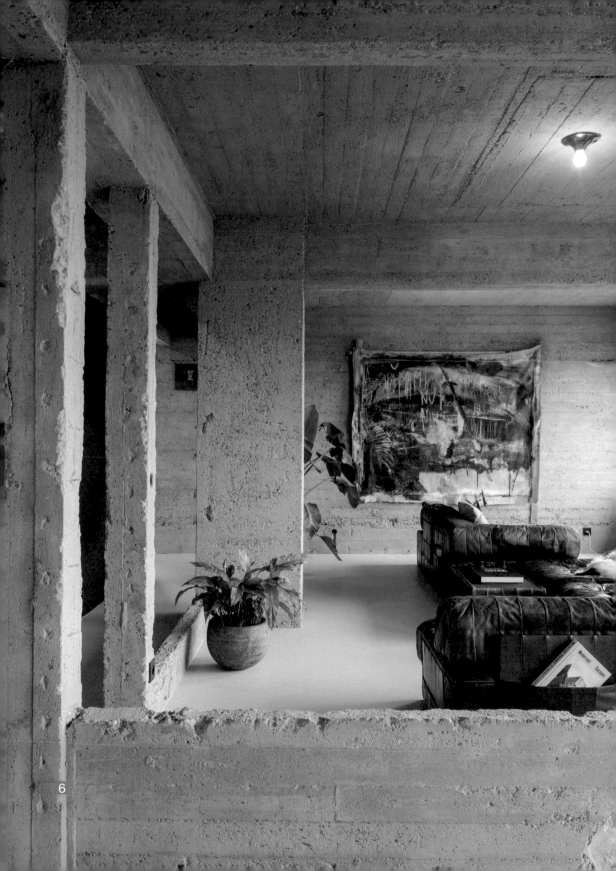

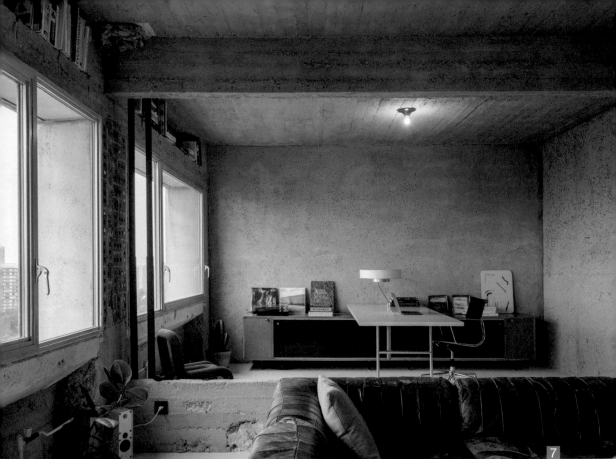

7

7

PLUS /
複層住宅設計思考

複層住宅只使用單一材質，只要運
用妥當，能讓整體空間時尚感提升
到極致，不僅發揮純粹紋理、質感，
還能讓上下空間維持一致調性，彷
彿透過材質，空間本身就能講述某
種故事。若家庭成員單純，建議考
慮將多餘隔間摒除，將坪效交還給
使用者，不單展現大尺度，減少牆
面更能讓光、空氣自然流通。

SOLUTION 144

複層住宅格局規劃術

樓中樓、透天、獨棟設計必學，完勝空間限制

作　　者｜漂亮家居編輯部

責任編輯｜黃敬翔

文字編輯｜Evan、田瑜萍、余佩樺、陳佳歆、張景威、Aria、
　　　　　賴姿穎、程加敏

封面、美術設計｜賴維明

版型設計｜莊佳芳

編輯助理｜劉婕柔

活動企劃｜洪擘

發 行 人｜何飛鵬

總 經 理｜李淑霞

社　 長｜林孟葦

總 編 輯｜張麗寶

副總編輯｜楊宜倩

叢書主編｜許嘉芬

複層住宅格局規劃術：樓中樓、透天、獨棟設計必
學，完勝空間限制 / 漂亮家居編輯部作. -- 初版. --
臺北市：城邦文化事業股份有限公司麥浩斯出版：
英屬蓋曼群島商家庭傳媒股份有限公司城邦分公司
發行, 2023.01
　　面；　公分. -- (Solution；144)
　ISBN 978-986-408-888-1(平裝)

1.CST: 室內設計 2.CST: 空間設計

　　　　　　967　　　　111021097

出　　版｜城邦文化事業股份有限公司麥浩斯出版

E mail　｜ cs@myhomelife.com.tw

地　　址｜ 104 台北市中山區民生東路二段 141 號 8 樓

電　　話｜ 02-2500-7578

發　　行｜英屬蓋曼群島商家庭傳媒股份有限公司城邦分公司

地　　址｜ 104 台北市中山區民生東路二段 141 號 2 樓

讀者服務專線｜ 0800-020-299 （週一至週五上午 09:30 ～ 12:00；下午 13:30 ～ 17:00）

讀者服務傳真｜ 02-2517-0999

讀者服務信箱｜ service@cite.com.tw

劃撥帳號｜ 1983-3516

劃撥戶名｜英屬蓋曼群島商家庭傳媒股份有限公司城邦分公司

香港發行｜城邦（香港）出版集團有限公司

地　　址｜香港灣仔駱克道 193 號東超商業中心 1 樓

電　　話｜ 852-2508-6231

傳　　真｜ 852-2578-9337

馬新發行｜城邦（馬新）出版集團 Cite(M) Sdn.Bhd.

地　　址｜ 41, Jalan Radin Anum, Bandar Baru Sri Petaling,57000 Kuala Lumpur, Malaysia

電　　話｜ 603-9056-3833

傳　　真｜ 603-9057-6622

E mail　｜ services@cite.my

總 經 銷｜聯合發行股份有限公司

電　　話｜ 02-2917-8022

傳　　真｜ 02-2915-6275

製版印刷｜凱林彩印事業股份有限公司

版　　次｜ 2023 年 01 月初版一刷

定　　價｜新台幣 599 元

Printed in Taiwan